韓國 漢詩 127首 오언절구 해서(楷書)

# 韓國漢詩集字

인쇄 2023년  10월 15일
발행 2023년  10월 20일

펴 낸 이 I 손 근 식

　주　소 I 경기도 안양시 동안구 부림로17 꿈마을현대상가 204호
　전　화 I (031)388-1361
　휴대폰 I 010-3361-7295

발 행 처 I　㈜이화문화출판사

　주　소 I 서울시 종로구 인사동길12 대일빌딩 3층
　전　화 I 02-738-9880(대표전화)
　　　　　02-732-7091~3(구입문의)
　F A X I 02-738-9887
　홈페이지 I www.makebook.net
　등록번호　제 300-2001-138

값 20,000 원

# 編著者略歷

## 十五齋(보름) 孫根植(손근식)

경기도 안양시 동안구 부림로 17 꿈마을현대상가 204호 보름서실
TEL. 031. 388. 1361  Mobile. 010. 3361. 7295  //  E-mail : 203bo901@hanmail.net

|| 주요경력 ||
• 사단법인 대한민국서가협회 부이사장
• 사단법인 대한민국서가협회 중앙회 상임이사 역임
• 사단법인 아시안캘리그라피협회 부이사장 역임
• 사단법인 한국서가협회 초대작가
• 산돌한글서회 회장 역임, 자문
• 우리글터 회장 역임
• 사단법인 한국서가협회 경기도지회 안양시 지부장 역임
• 경기도미술대전, 홍재미술대전, 경인미술대전, 대한민국중부서예대전,
  대한민국화홍서예문인화대전, 한·중교류전, 대한민국서도대전 초대작가
• 한국서도협회제정 명필상 수상
• 오담문화상 수상(중부일보 제정)
• 법무부 장관 표창(안양소년원 지도)
• 안양시 교육장 표창
• 안양시장 표창

|| 운영 및 심사 ||
• 대한민국서예전람회 심사위원 5회
• 경기도서예전람회 심사위원 5회
• 대한민국서도대전, 중부서예대전(중부일보), 대한민국화홍서예문인화대전, 홍재미술대전,
  한·중교류공모전 운영 및 심사위원
• 님의침묵서예대전(강원도민일보), 매일서예대전(매일신문사), 제물포서예대전,
  대한민국서예한마당(광명시), 미리벌서예대전(밀양시), 해동서예문인화대전 심사위원
• 강남서예대전 운영위원
• 공무원미술대전(인사혁신처) 심사위원 4회 역임

|| 주요 강의 ||
• 강남문화원, 서초문화원, 내손 1, 2동 행정복지센터, 갈산행정복지센터, 만안평생교육원 강의
• 보름서실 운영

|| 주요 논문 ||
• 한글 궁체 자료 비교 분석(1996년 예술의전당 발표)
• 훈민정음의 창제 원리와 한글 서체 자료의 조형미 비교 분석(2003 경기서학회. 군포시민회관)
• 옥원듕회연록 서체미 분석
• 한자 부수 글자 214자 설문해자
• 한글 서체의 표기법과 서체미 연구
• 저서 : 캘리와 함께 멋글에 취하고(이화출판사)

# 姓名索引

# 姓名索引

# 127. 風荷(풍하)

〈崔瀣 최해〉

清晨纔罷浴 (청신재파욕)

臨鏡力不持 (임경력부지)

天然無限美 (천연무한미)

摠在未粧時 (총재미장시)

맑은 새벽에 겨우 목욕을 마치고

거울 앞에서 힘을 가누지 못하네

천연의 무한한 아름다움이란

전혀 단장하기 전에 있구나

清晨 : 맑은 새벽

纔 : 겨우 재

臨鏡 : 거울 앞에

摠 : 모두, 온통

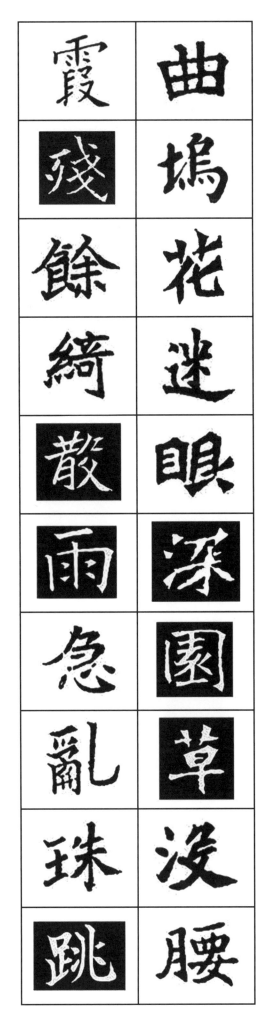

## 126. 絶句杜韻(절구두운)

〈白雲居士 李奎報 백운거사 이규보〉

曲塢花迷眼 (곡오화미안)

深園草沒腰 (심원초몰요)

霞殘餘綺散 (하잔여기산)

雨急亂珠跳 (우급란주도)

완만한 언덕에 꽃들이 눈을 어지럽히고
깊은 동산 우거진 풀이 허리를 묻는구나
남겨진 저녁노을은 흩어진 비단자락 같고
세차게 내린 비 어지러운 구슬이 튀는구나

腰 : 허리
綺 : 비단
跳 : 뛰다

## 125. 書黃龍寺兩花門
## (서황룡사양화문)
〈崔鴻賓 최홍빈〉

古樹鳴朔吹 (고수명삭취)
微波漾殘暉 (미파양잔휘)
徘徊想前事 (배회상전사)
不覺淚霑衣 (불각누점의)

늙은 나무는 삭풍에 울고,
잔물결은 저녁노을에 출렁이네
서성이며 지난 일을 생각하노라니
어느새 눈물이 옷깃을 적시는구나

朔吹 : 삭풍이 불다
微波 : 잔물결
殘暉 : 석양빛
淚點衣 : 눈물에 옷깃을 적시다

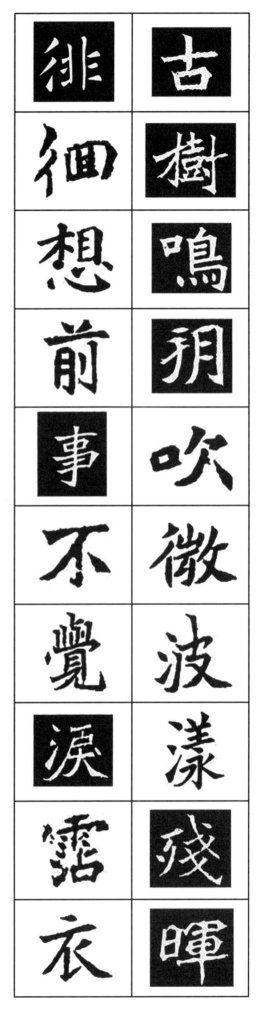

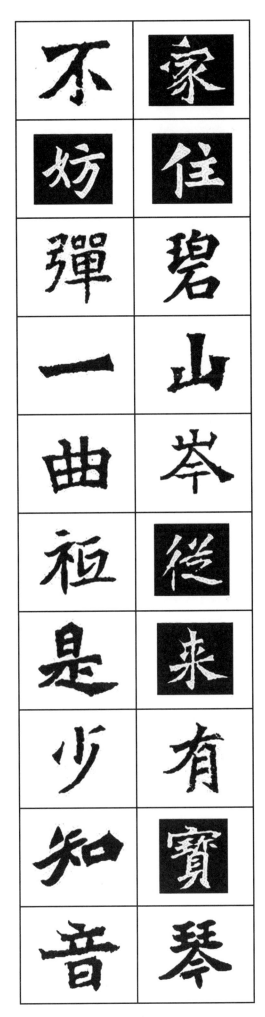

## 124. 樂道吟(낙도음)
〈息庵 淸平居士 李資玄 식암 청평거사 이자현〉

家住碧山岑 (가주벽산잠)
從來有寶琴 (종래유보금)
不妨彈一曲 (불방탄일곡)
祗是少知音 (지시소지음

푸른 산기슭에 집 지어 살지만
오래전부터 보배로운 거문고를 가지고 있네
한 곡조 타 보라면 탈 수 있지만
누가 내 곡조 알아주려나

碧山 : 푸른산
岑 : 봉우리
祗 : 공경하다
知音 : 소리를 암

# 123. 題平陵驛亭(제평릉역정)

〈楊以時 양이시〉

稻花風際白 (도화풍제백)
豆莢雨餘靑 (두협우여청)
物物得其所 (물물득기소)
我歌溪上亭 (아가계상정)

벼꽃은 바람결에 희어지고
콩 꼬투리는 비 온 뒤에 푸르다
물물마다 제자리를 얻었는데
나는 계곡 정자 위에서 노래하네

稻花 : 벼꽃
風際 : 바람이 불다
豆莢 : 콩 꼬투리

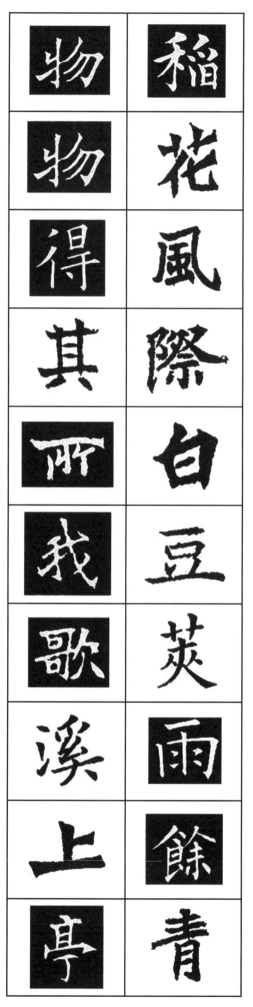

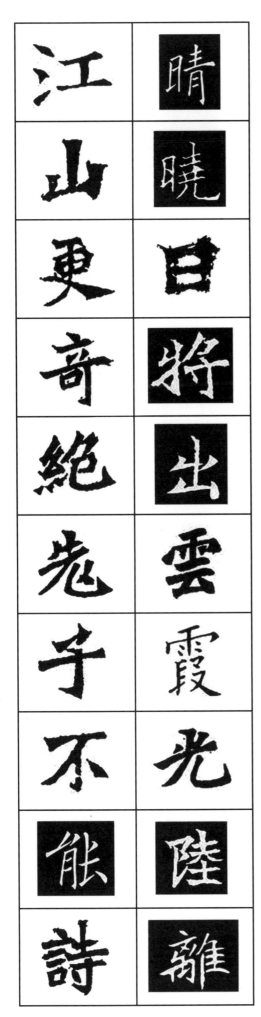

## 122. 野行(야행)
〈咸承慶 함승경〉

晴曉日將出 (청효일장출)
雲霞光陸離 (운하광육리)
江山更奇絶 (강산갱기절)
老子不能詩 (노자불능시)

맑은 새벽 해 뜨려는데
구름과 노을빛이 눈부시구나
강산은 더욱더 아름다워
이 늙은이 시로 지을 수 없도다

夜行 : 밤 길
雲霞 : 구름과 노을
陸離 : 땅을 나누어 놓음

# 121. 夜坐遣懷 (야좌견회)

〈松江 鄭澈 송강 정철〉

深夜客無睡 (심야객무수)
殘生愁已生 (잔생수이생)
當杯莫停手 (당배막정수)
萬事欲無情 (만사욕무정)

밤 깊은데 길손은 잠들지 못하고
남은 인생 생각하며 수심에 잠긴다
술잔을 잡으면 손을 멈출 수 없으니
세상만사 무정하게 살고 싶구나

遣 : 보내다, 풀다
懷 : 품다
睡 : 잠자다
殘生 : 앞으로 남은 목숨, 만년(晩年)
停手 : 손을 멈추다

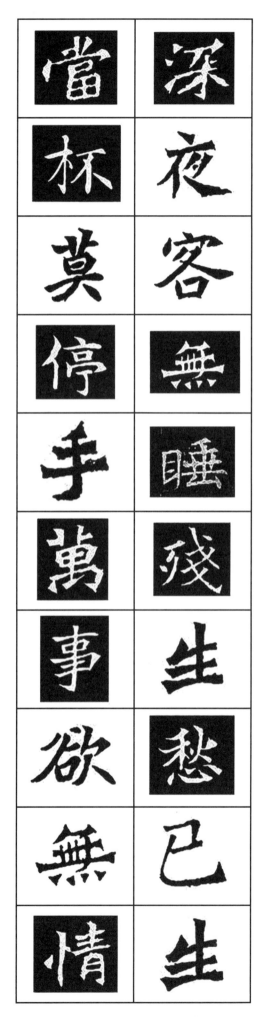

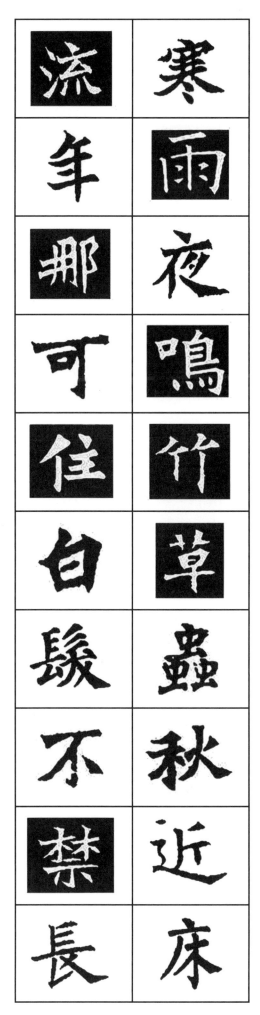

## 120. 雨夜(우야)
〈松江 鄭澈 송강 정철〉

寒雨夜鳴竹 (한우야명죽)

草蟲秋近床 (초충추근상)

流年那可住 (유년나가주)

白髮不禁長 (백발불금장)

찬비가 밤에 대를 울리고

풀벌레는 가을 침상에 가깝구나

가는 세월을 어찌 멈추랴

센 머리털 자라는 것도 금할 수가 없구나

寒雨 : 찬 비

流年 : 가는 세월

不禁 : 하지 못하게 말리지 못함

## 119. 楓巖靜齋秋詞(풍암정재추사)
〈夢囈 南克寬 몽예 남극관〉

霜葉自深淺 (상엽자심천)
總看成錦樹 (총간성금수)
虛齋坐忘言 (허재좌망언)
葉上聽疎雨 (엽상청소우)

서리 맞은 나뭇잎 울긋불긋 물들어
마치 비단 나무를 이룬 것 같구나
텅 빈 집에 할 말 잊은 채 앉아
잎사귀에 떨어지는 빗소리를 듣는다

淺 : 얕을 천
霜葉 : 시리맞아 단풍든 잎

夜 松
深 月
君 照
不 花
来 林
鳥 滿
宿 身
千 紅
山 綠
靜 影

## 118. 次蘇仙韻待友(차소선운대우)
〈淸虛 西山大師 청허 서산대사〉

夜深君不來 (야심군불래)
鳥宿千山靜 (조숙천산정)
松月照花林 (송월조화림)
滿身紅綠影 (만신홍록영)

밤은 깊은데 그대는 오지 않고
새들도 잠을 드니 온 산이 고요하다
소나무 사이로 비치는 달이 꽃 숲을 비추니
온몸에 붉고 푸른빛이 얼룩이 지는구나

夜深 : 깊은 밤
鳥宿 : 새가 잠들다
滿身 : 온몸

# 117. 鎭浦歸帆(진포귀범)

〈牧隱 李穡 목은 이색〉

細雨桃花浪 (세우도화랑)

淸霜蘆葉秋 (청상노엽추)

歸帆何處落 (귀범하처락)

渺渺一扁舟 (묘묘일편주)

가느다란 실비에 복사꽃 물결 이루고

맑은 서리에 갈댓잎 가을이로구나

돌아오는 돛대는 어느 곳에 떨어질꼬

아득해라 조각 배 한 척

蘆葉 : 갈댓잎

渺渺 : 아득하다

帆 : 돛 범 = 颿돛 범

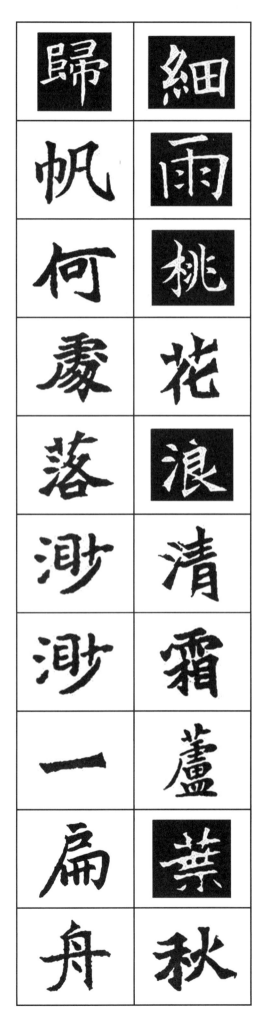

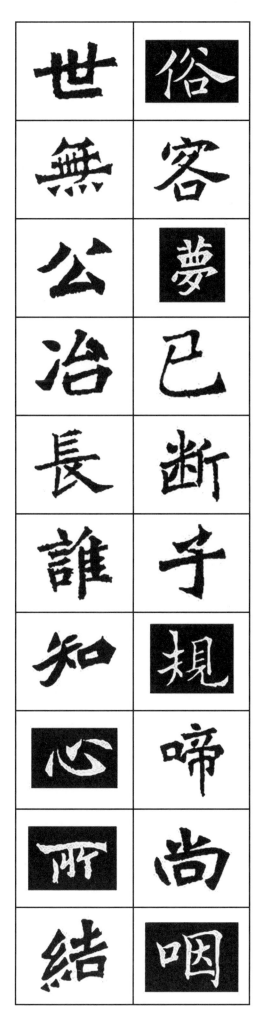

## 116. 大興寺聞子規(대흥사문자규)
〈雷川 金富軾 뇌천 김부식〉

俗客夢已斷 (속객몽이단)
子規啼尙咽 (자규제상열)
世無公冶長 (세무공야장)
誰知心所結 (수지심소결)

속세의 손님은 이미 꿈에서 깨었는데
자규는 여전히 흐느끼듯 울어댄다
세상에 다시 공야장 같은 사람 없으니
새의 마음속에 맺힌 것을 누가 알아줄까

公冶長(공야장) : 중국 춘추시대 사람으로 공자의 사위
子規 : 두견이(杜鵑), 두견과의 새
俗客 : 승려가 아닌 세속의 사람
咽 : 목구멍 인, 목맬 열

## 115. 秋思(추사)

〈蓬萊 楊士彦 봉래 양사언〉

孤煙生曠野 (고연생광야)
殘月下平蕪 (잔월하평무)
爲問南來雁 (위문남래안)
家書寄我無 (가서기아무)

외로운 연기 들판에서 일어나고
지는 해 수평선 아래로 지는구나
남에서 오는 기러기에게 묻는다
집에서 내게 부쳐온 편지가 없는가?

殘月 : 거의 다 져 가는 달.
　　　새벽까지 지지 않은 희미한 달
爲問 : 물어보다.
家書 : 자기 집에서 보내온 편지

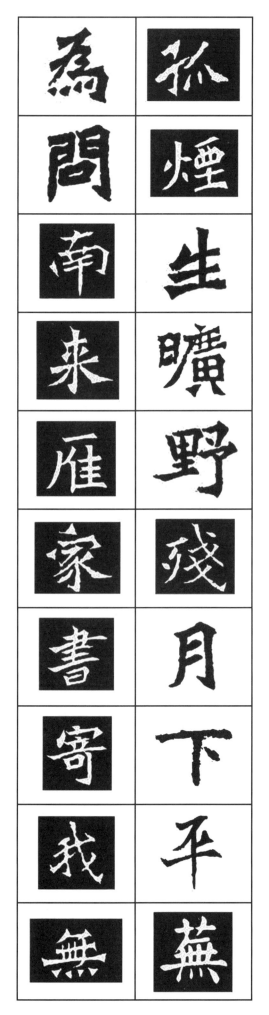

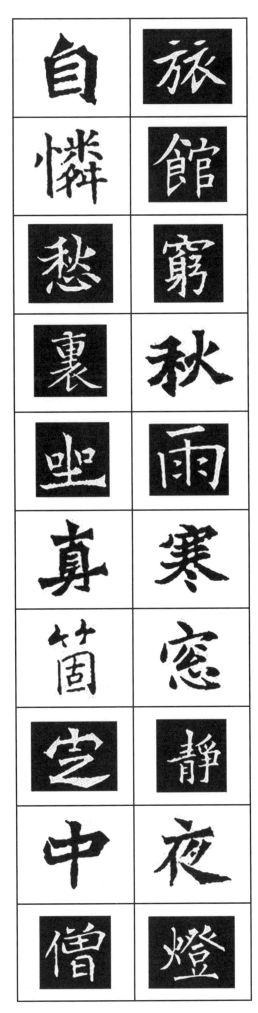

# 114. 郵亭夜雨(우정야우)
〈孤雲 崔致遠 고운 최치원〉

旅館窮秋雨 (여관궁추우)
寒窓靜夜燈 (한창정야등)
自憐愁裏坐 (자련수리좌)
眞箇定中僧 (진개정중승)

여관에 밤새도록 가을비는 내리고
차가운 창가의 등잔불은 고요하구나
시름에 잠긴 이 몸이 가여워
정말로 선정에 든 승(僧)이 아닌가

郵亭 : 말을 갈아타는 곳, 숙소
窮 : 다하다
寒窓 : 차가운 창, 쓸쓸한 창문, 客地
眞箇 : 참으로, 정말로

# 113. 仙茶(선차)

〈一鵬 徐京保 일붕 서경보〉

親迎相對坐 (친영상대좌)
和氣滿高堂 (화기만고당)
微笑淸談裏 (미소청담리)
仙茶味自香 (선차미자향)

반갑게 마주 앉아 서로 대하니
화목한 기운이 집안에 가득하고
웃음 속에 맑은 대화를 나누니
신선의 차 맛이 참으로 향기롭다

和氣 : 따스한 기운
微笑 : 미소
仙茶 : 신선의 차

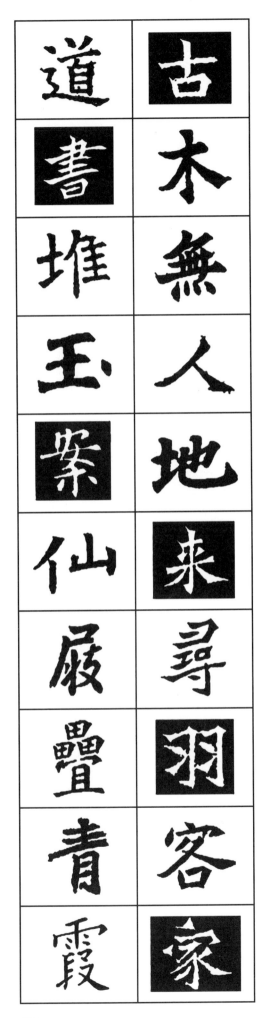

## 112. 古木(고목)

〈孤山 黃耆老 고산 황기로〉

古木無人地 (고목무인지)

來尋羽客家 (래심우객가)

道書堆玉案 (도서퇴옥안)

仙屐疊靑霞 (선극첩청하)

고목 나무 우거진 곳에

도인의 집을 찾았더니

신선 책들이 책상에 쌓여있고

푸른 노을 자욱한 속에 나막신만 놓였구나

羽客 : 전설에 나오는 신선

堆 : 쌓을 퇴

屐 : 나막신 극

# 111. 從軍詩(종군시)
〈英憲公 金之岱 영헌공 김지대〉

國患臣之患 (국환신지환)
親憂子所憂 (친우자소우)
代親如報國 (대친여보국)
忠孝可雙修 (충효가쌍수)

나라의 걱정은 신하의 걱정이요
어버이 근심은 곧 아들의 근심이니
어버이를 대신하여 나라에 보답하면
충성과 효도를 둘 다 닦는 것이다

國患 : 나라의 근심
親憂 : 어버이의 근심
雙修 : 함께 닦다

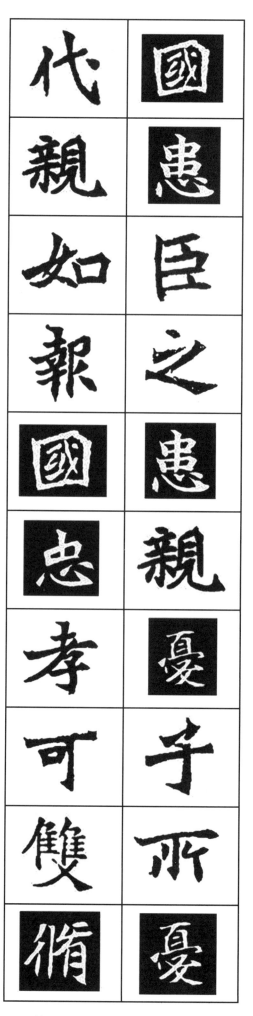

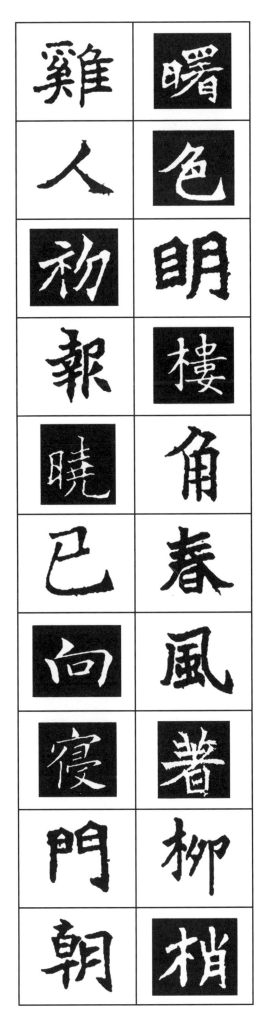

# 110. 東宮春帖子(동궁춘첩자)
### 〈雷川 金富軾 뇌천 김부식〉

曙色明樓角 (서색명루각)
春風着柳梢 (춘풍착류초)
鷄人初報曉 (계인초보효)
已向寢門朝 (이향침문조)

새벽빛은 누각 모서리를 환하게 밝히고
봄바람은 버드나무 가지 끝에 다가오네
계인(야경꾼)이 처음으로 새벽을 알리니
이미 침문에서 아침 문안드리네

曙 : 새벽
鷄 : 닭 계
寢門 : 임금이 주무시는 침전
樓角 : 누각의 모서리
柳梢 : 버들가지
鷄人 : 시각을 알리는 야경꾼
着 : 붙을 착, 나타날 저

## 109. 掬泉注硯池(국천주연지)
### 〈退溪 李滉 퇴계 이황〉

掬泉注硯池 (국천주연지)

閒坐寫新詩 (한좌사신시)

自適幽居趣 (자적유거취)

何論知不知 (하론지부지)

샘물을 움켜다가 벼루에 붓고서

한가히 앉아 새로운 시를 쓰네

깊숙이 사는 이 멋 스스로 즐거우니

남이야 알건 말건 논하여 무엇 하랴

掬泉 : 샘물을 움켜쥐다

閒坐 : 한가로이 앉아

自適 : 속박 받지 않음

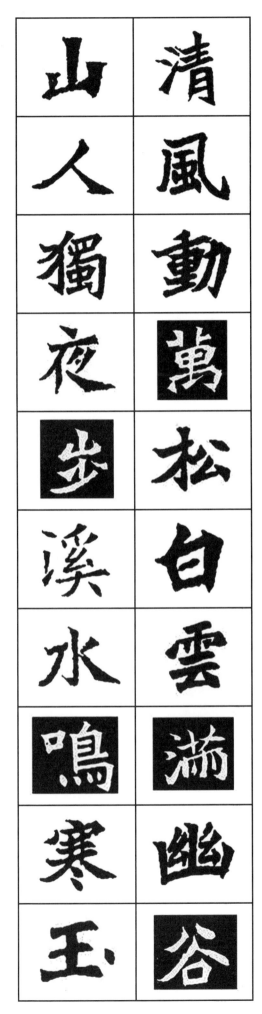

## 108. 縱筆(종필)
〈高峯 奇大升 고봉 기대승〉

淸風動萬松 (청풍동만송)
白雲滿幽谷 (백운만유곡)
山人獨夜步 (산인독야보)
溪水鳴寒玉 (계수명한옥)

맑은 바람에 만 그루 소나무들 움직이고
흰 구름은 그윽한 골짜기에 가득하구나
산에 사는 사람이 혼자 밤길을 걷노라니
개울물은 차가워 옥소리 울리는구나

溪水 : 시냇물

## 107. 寒棲(한서)

〈退溪 李滉 퇴계 이황〉

結茅爲林廬 (결모위림려)

下有寒泉瀉 (하유한천사)

棲遲足可娛 (서지족가오)

不恨無知者 (불한무지자)

띠 풀을 엮어 숲속에 오두막집을 지으니
아래로는 차가운 샘물이 흐른다
늦도록 거처하며 즐길 만하지만
알아줄 사람 없어도 원망도 없네

結茅 : 띠를 엮다
廬 : 오두막집
瀉 : 쏟을 사

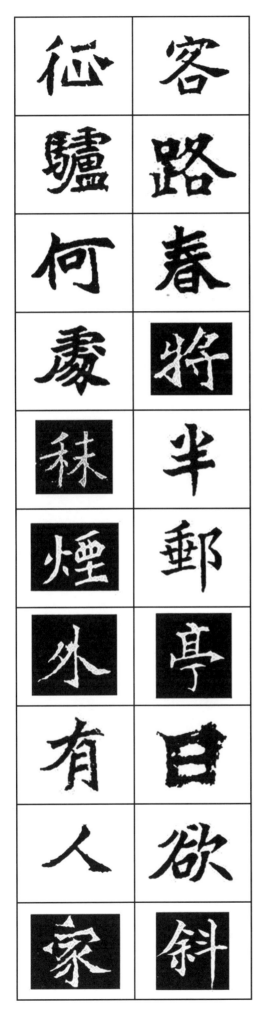

## 106. 自星山向臨瀛(자성산향림영)
〈栗谷 李珥 율곡 이이〉

客路春將半 (객로춘장반)
郵亭日欲斜 (우정일욕사)
征驢何處秣 (정려하처말)
煙外有人家 (연외유인가)

나그넷길에 봄도 절반 지나려 하는데
역관(驛館)에는 오늘 해도 지려 하네
타고 온 당나귀 먹일 곳이 어디뇨
안개 자욱한 저편에 인가(人家)가 있겠지

客路 : 객지 길
郵亭 : 말을 갈아타는 곳, 오두막집, 驛館

116

## 105. 次鄭松江韻(차정송강운)

〈牛溪 成渾 우계 성혼〉

彼美松江水 (피미송강수)

秋來徹底淸 (추래철저청)

湯盤供日沐 (탕반공일목)

方寸有餘醒 (방촌유여성)

저 아름다운 송강의 물이

가을 들어 더욱더 맑으니

탕반에 부어 매일 씻으면

마음 또한 깨우침 있겠지

徹底 : 바닥까지 맑다

湯盤 : 씻을 수 있는 그릇 (대야)

沐 : 감을 목

醒 : 깰 성, 깨달을 성

| | |
|---|---|
| 湯 | 彼 |
| 盤 | 美 |
| 供 | 松 |
| 日 | 江 |
| 沐 | 水 |
| 方 | 秋 |
| 寸 | 來 |
| 有 | 徹 |
| 餘 | 底 |
| 醒 | 淸 |

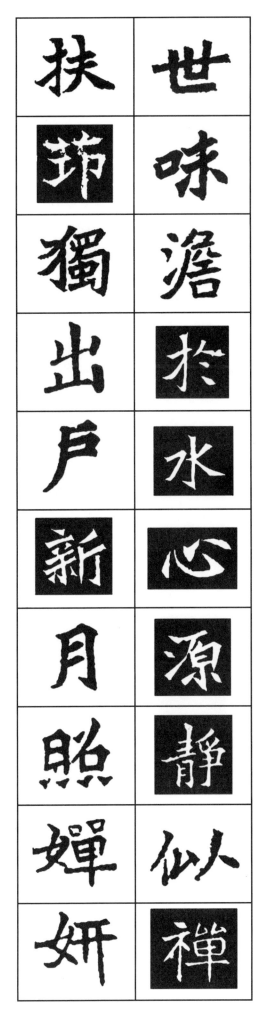

## 104. 偶吟(우음)
〈同春 宋浚吉 동춘 송준길〉

世味澹於水 (세미담어수)
心源靜似禪 (심원정사선)
扶筇獨出戶 (부공독출호)
新月照嬋姸 (신월조선연)

세상의 맛은 물보다 맑고
마음 깊은 곳은 고요하기가 禪 세계 같네
지팡이 짚고 혼자서 문 열고 나서니
떠오른 달빛이 곱기도 하구나

世味 : 세상의 맛
澹 : 담박하다
嬋娟 : 곱고 예쁘다

# 103. 黃菊(황국)

〈玉溪 盧稹 옥계 노진〉

黃菊開時晚 (황국개시만)
嚴霜尙未萎 (엄상상미위)
空庭步凉月 (공정보량월)
憑爾付心期 (빙이부심기)

노란 국화 늦게서야 꽃이 피더니
된서리 맞고도 시들지 않네
빈 뜰 안 싸늘한 달빛 밟으면서
너에게 의지하여 마음의 기약을 부치노라

嚴霜 : 된서리
空庭 : 빈 뜰
憑爾 : 너에게 기대어

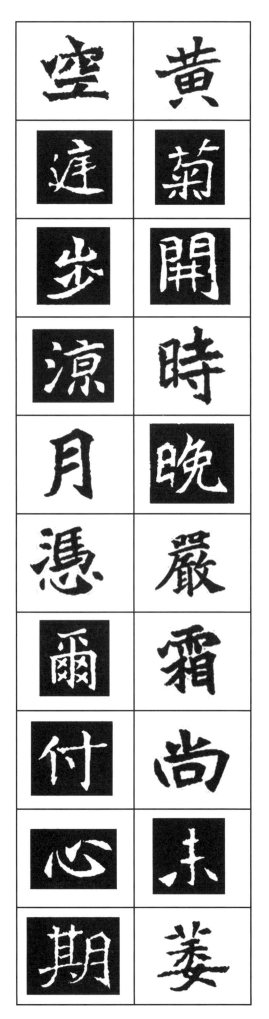

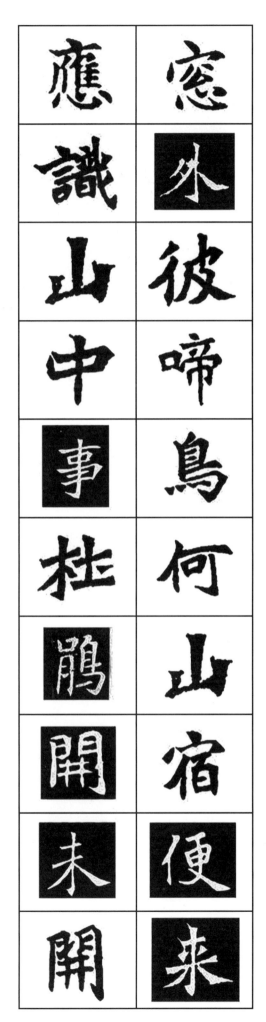

## 102. 春鳥(춘조)
〈朴竹西 박죽서〉

窓外彼啼鳥 (창외피제조)
何山宿便來 (하산숙편래)
應識山中事 (응식산중사)
杜鵑開未開 (두견개미개)

창밖에서 울고 있는 저 새야
어느 산에서 자고 왔느뇨
너는 응당 산중의 일을 잘 알 테지
진달래꽃이 피었더냐 안 피었더냐

窓 : 창 창
彼 : 저 피
啼 : 울 제
便 : 편할 편
應 : 응할 응
杜鵑 : 두견새, 진달래꽃, 두견화
開 : 열 개

# 101. 佛日庵 (불일암)

〈淸虛 西山大師 청허 서산대사〉

深院花紅雨 (심원화홍우)
長林竹翠煙 (장림죽취연)
白雲凝嶺宿 (백운응령숙)
靑鶴伴僧眠 (청학반승면)

깊은 절의 꽃은 붉은 비처럼 날리고
긴 대나무 숲은 푸른 연기 같네
흰 구름은 고개에 머물러 잠자고
푸른 학은 스님과 함께 쉬고 있구나

紅雨 : 붉은 꽃이 많이 떨어져 내림의 비유
翠煙 : 푸른빛의 연기
凝 : 엉길 응

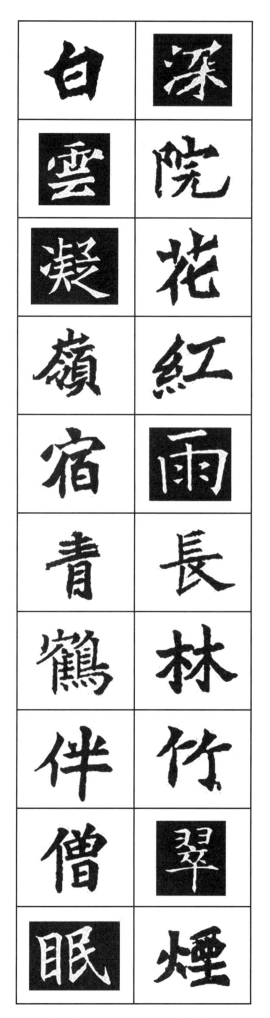

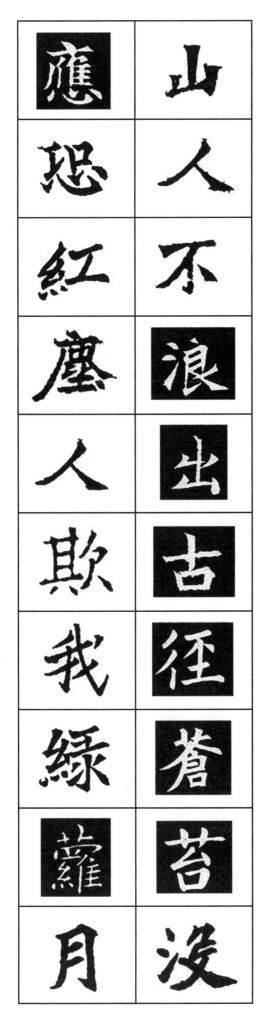

## 100. 北山雜題(북산잡제)
〈白雲居士 李奎報 백운거사 이규보〉

山人不浪出 (산인불랑출)
古徑蒼苔沒 (고경창태몰)
應恐紅塵人 (응공홍진인)
欺我綠蘿月 (기아록라월)

산속에서 사는 사람은 함부로 나가지 않아
좁은 오솔길은 푸르른 이끼에 막혀 있구나
두려운 것은 티끌과 같은 세상 사람들이오
나를 속이는 것은 푸른 덩굴에 걸린 달이구나

苔 = 菭 : 이끼 태
浪出 : 제 멋대로 나다니다
古徑 : 옛길
紅塵人 : 세상 속의 사람들
欺我 : 나를 속이다.
蘿 : 쑥 나(라)

## 99. 萬里瀨(만리뢰)

〈挹翠軒 朴誾 집취헌 박은〉

雪添春澗水 (설첨춘간수)
鳥趁暮山雲 (조진모산운)
淸境渾醒醉 (청경혼성취)
新詩更憶君 (신시갱억군)

눈 녹아 봄의 개울물 불어나고,
저문 산 구름 속으로 새는 날아가네.
술 깨어 바라보니 경치가 참으로 맑아
새로 시를 쓰니 다시 그대가 생각나네

瀨 : 여울 뢰
趁 : 쫓을 신
渾 : 흐릴 혼
誾 : 온화할 은
澗 : 산골물 간
添 : 더할 첨

雪添春澗水
鳥趁暮山雲
淸境渾醒醉
新詩更憶君

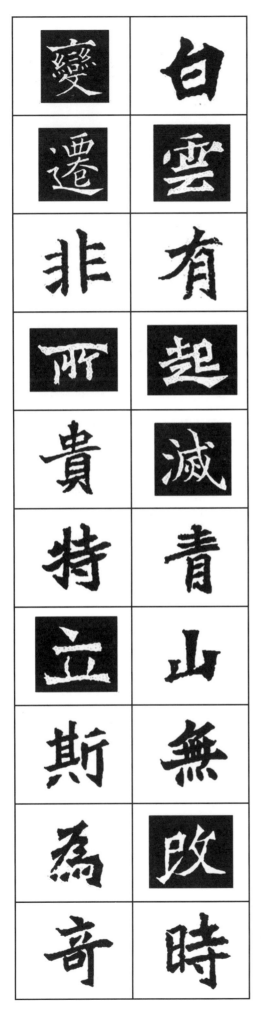

## 98. 雲山吟(운산음)
〈順菴 安鼎福 순암 안정복〉

白雲有起滅 (백운유기멸)
靑山無改時 (청산무개시)
變遷非所貴 (변천비소귀)
特立斯爲奇 (특립사위기)

흰 구름은 피었다가 흩어져 사라지지만
푸른 산은 바뀔 때 없다
변하고 바뀌는 것이 중(重)하지는 않지만
특별히 우뚝 선 그 모습이 기이하도다

起滅 : 일어났다 - 없어지다
變遷 : 세월의 흐름에 따라 변하고

## 97. 普德窟(보덕굴)

〈益齋 李齊賢 익재 이제현〉

陰風生巖谷 (음풍생암곡)
溪水深更綠 (계수심갱록)
倚杖望層巔 (의장망층전)
飛簷駕雲木 (비첨가운목)

서늘한 바람은 바윗골에서 불어오고
계곡에서 흐르는 물은 깊고도 푸르구나
지팡이 짚고 고갯마루 높은 곳을 바라보니
날아갈 듯한 처마는 구름 낀 나무와도
같구나

倚杖 : 지팡이에 의지하다
巔 : 산꼭데기 전
簷 : 처마 첨

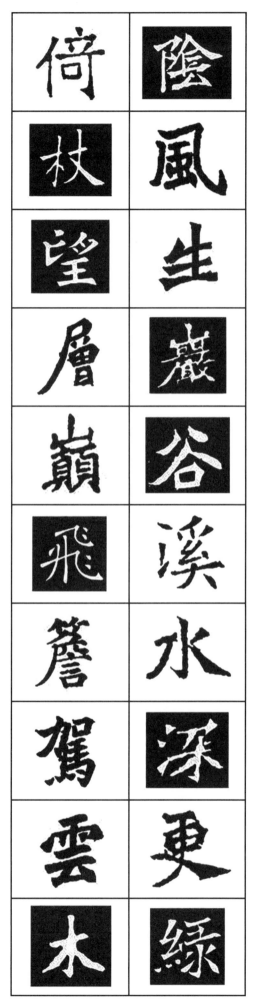

| | |
|---|---|
| 時 | 閑 |
| 於 | 餘 |
| 壁 | 弄 |
| 上 | 筆 |
| 看 | 硯 |
| 幽 | 寫 |
| 姿 | 作 |
| 故 | 一 |
| 不 | 竿 |
| 俗 | 竹 |

## 96. 題墨竹後(제묵죽후)
〈瓜亭 鄭敍 과정 정서〉

閑餘弄筆硯 (한여롱필연)
寫作一竿竹 (사작일간죽)
時於壁上看 (시어벽상간)
幽姿故不俗 (유자고불속)

한가하여 붓과 벼루를 희롱하여
한 줄기 대나무를 그리었네
벽에 붙여 놓고 때때로 바라보니
그윽한 자태가 속되지 않네

弄 : 희롱하다
筆硯 : 붓과 벼루
弄筆硯 : 벼루에 먹을 갈고 붓을 다루다
竿 : 장대

## 95. 野雪(야설)
〈臨淵堂 李亮淵 임연당 이양연〉

踏雪野中去 (답설야중거)
不須胡亂行 (불수호란행)
今日我行跡 (금일아행적)
遂作後人程 (수작후인정)

눈 내린 들판을 걸어갈 제
발걸음을 함부로 어지러이 걷지 마라
오늘 내가 걸어간 발자국은
반드시 뒷사람의 이정표가 되리니

胡 : 어찌 호
遂 : 쫓을 수
踏 : 밟을 답

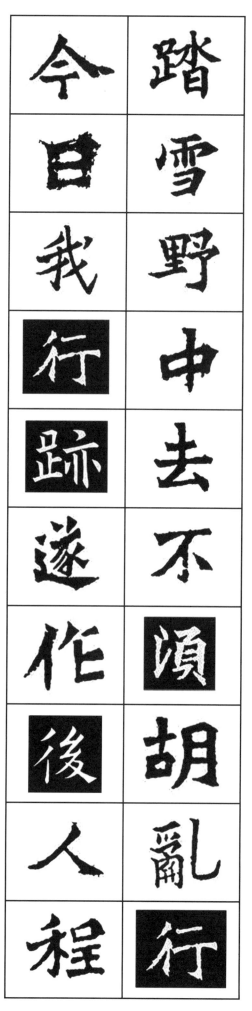

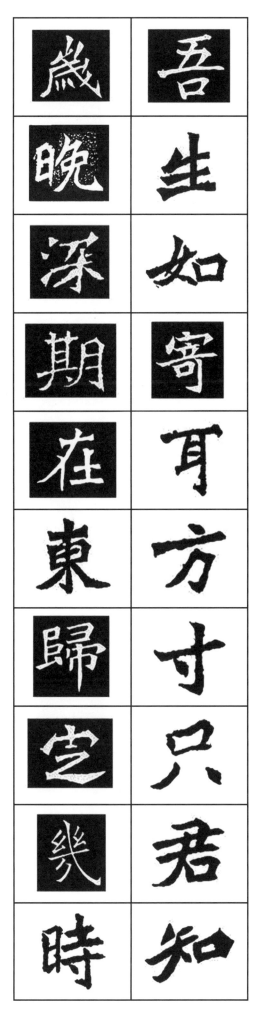

## 94. 簡李員外(간이원외)
〈益齋 李齊賢 익재 이제현〉

吾生如寄耳 (오생여기이)
方寸只君知 (방촌지군지)
歲晚深期在 (세만심기재)
東歸定幾時 (동귀정기시)

우리네 인생은 나그네와 같아서
이내 마음 그대만이 알겠지요
해가 저무는 때에 깊은 약속 있었지요
동쪽(고향으로) 돌아갈 때가 어느 때인가

方寸 : 사람의 마음
歲晚 : 세밑
東歸 : 동쪽으로 돌아감

## 93. 山居(산거)
〈鞭羊 彦機 편양 언기〉

晴窓看貝葉 (청창간패엽)
夜榻究禪關 (야탑구선관)
世上繁華子 (세상번화자)
安知物外閑 (안지물외한)

맑은 창 앞에서는 경전을 읽고
밤에 책상에서는 선관을 탐구한다
이 세상의 번잡한 사람들이야
어찌 이 세상 밖의 한가한 맛을 알리

禪關 : 禪의 관문
物外 : 바깥세상 즉 속세

| 世上繁華子安知物外閑 | 晴窓看貝葉夜榻究禪關 |
|---|---|

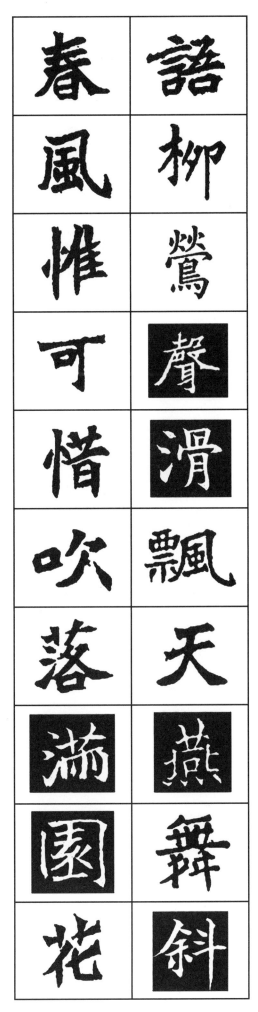

## 92. 傷春(상춘)
〈淸虛 西山大師 청허 서산대사〉

語柳鶯聲滑 (어류앵성활)

飄天燕舞斜 (표천연무사)

春風惟可惜 (춘풍유가석)

吹落滿園花 (취락만원화)

버들가지 사이로 꾀꼬리 그 소리 흐르고
하늘에는 제비들 비껴 춤을 추네
봄바람만은 애석하구나.
바람에 떨어진 꽃 뜰에 가득하구나

鶯聲 : 꾀꼬리 소리
滑 : 미끄러울 활
飄天 : 하늘에 나부끼다

# 91. 逢故人(봉고인)

〈敬菴 文東道 경암 문동도〉

雲樹幾千里 (운수기천리)
山川政渺然 (산천정묘연)
相逢各白首 (상봉각백수)
屈指計流年 (굴지계류년)

나무와 구름 건너 몇천 리인가
고향 산천 아득하여라
만나 보니 서로가 백발이라
손꼽아 지난 세월 헤아려 본다

相逢 : 서로 만나다
屈指 : 손가락을 꼽다
計流年 : 지나간 해를 헤아리다

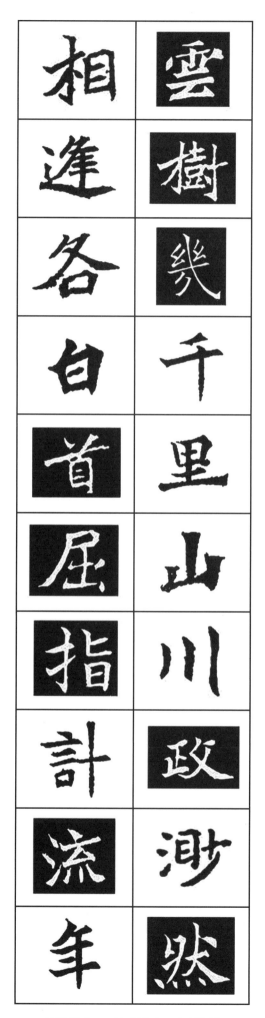

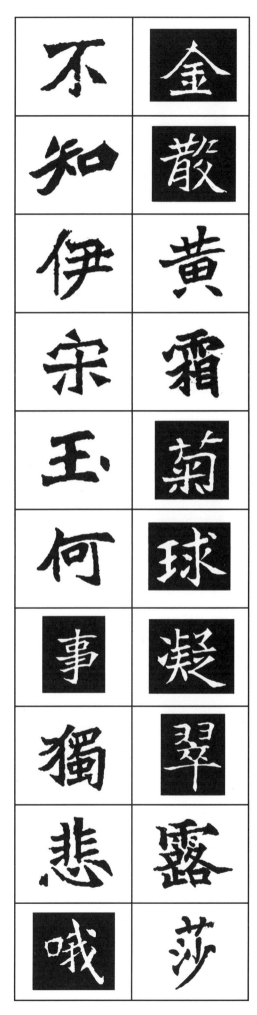

## 90. 賦秋(부추)

〈虛應 普雨 허응 보우〉

金散黃霜菊 (금산황상국)
球凝翠露莎 (구응취로사)
不知伊宋玉 (부지이송옥)
何事獨悲哦 (하사독비아)

노란 서리 내린 국화는 황금을 뿌린 듯
푸른 이슬 맺힌 풀은 구슬이 엉기었네
모르겠구나 宋玉은 무엇 때문에
혼자서 슬퍼 하며 읊조렸는지

霜菊 : 서리내린 국화
球凝 : 구슬이 엉김
露莎 : 이슬 맺힌 풀
哦 : 읊조릴 아

## 89. 雨日(우일)
〈逍遙太能 禪師 소요태능 선사〉

花笑階前雨 (화소계전우)
松鳴檻外風 (송명함외풍)
何須窮妙旨 (하수궁묘지)
這個是圓通 (저개시원통)

내리는 비에 꽃은 웃음 짓고
난간 밖 바람에 소나무 운다
참선을 해야만 깨닫는가?
있는 그대로 원만한 깨달음인 것을…

檻 : 난간 함
圓通 : 널리통하다
這 : 이 저

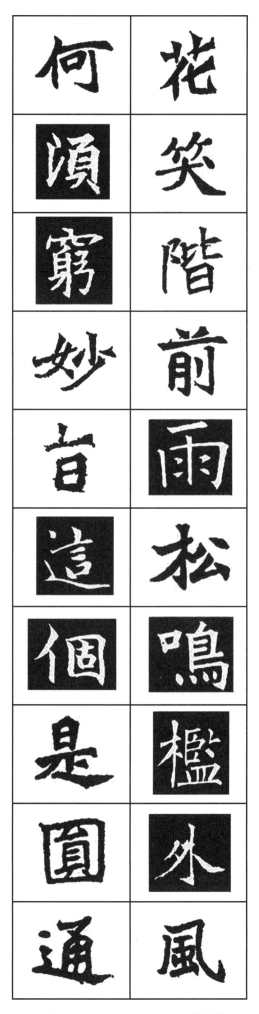

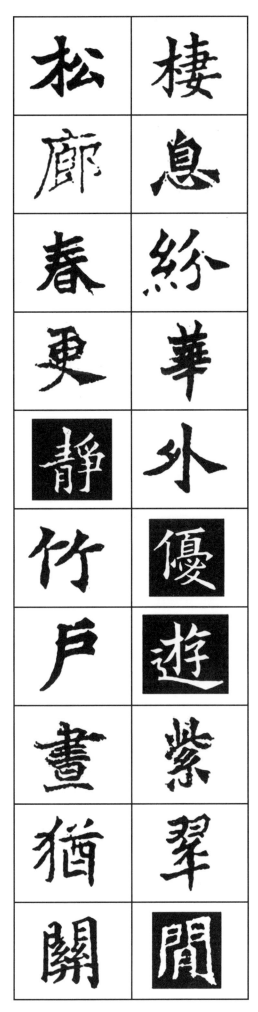

## 88. 幽居(유거)
〈圓鑑沖止 원감충지〉

棲息紛華外(서식분화외)
優遊紫翠間(우유자취간)
松廊春更靜(송랑춘경정)
竹戶晝猶關(죽호주유관)

번잡하고 화려함을 벗어난 곳에 살며
자연의 빛 가운데서 즐겁게 노니네
소나무 행랑을 봄이라 더욱 고요하고
대나무 사립문은 낮인데도 잠겨있네

棲息 : 깃들여 사는 곳
紛華 : 어지럽게 핀 꽃
紫翠 : 자줏빛

# 87. 妙高臺上作(묘고대상작)
〈慧諶 眞覺國師 혜심 진각국사〉

嶺雲閑不徹 (영운한부철)
澗水走何忙 (간수주하망)
松下摘松子 (송하적송자)
烹茶茶愈香 (팽다다유향)

고갯마루 구름은 한가로이 걷히지 않고
산골 물은 어찌하여 빨리 달리나
소나무 아래에서 솔방울을 따서
그것으로 달인 차라 향기도 더하네

烹 : 끓이다
摘 : 딸 적

| | |
|---|---|
| 松 | 嶺 |
| 下 | 雲 |
| 摘 | 閑 |
| 松 | 不 |
| 子 | 徹 |
| 烹 | 澗 |
| 茶 | 水 |
| 茶 | 走 |
| 愈 | 何 |
| 香 | 忙 |

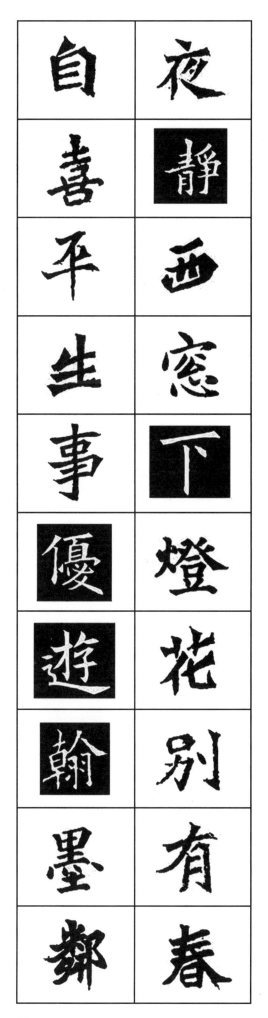

## 86. 夜坐(야좌)

〈小坡 吳孝媛 소파 오효원〉

夜靜西窓下 (야정서창하)
燈花別有春 (등화별유춘)
自喜平生事 (자희평생사)
優遊翰墨隣 (우유한묵린)

고요한 밤중 서쪽 창 아래서
등불에 비친 꽃을 보니 봄이 별다르네
내 평생 글짓기를 좋아하여
필묵을 곁에 두고 벗 삼으며 지내리

燈花 : 등불에 비친 꽃
西窓 : 서쪽 창

## 85. 暮春(모춘)
〈只在堂 姜氏 지재당 강씨〉

殘花眞薄命 (잔화진박명)
零落夜來風 (영락야래풍)
家僮如解惜 (가동여해석)
不掃滿庭紅 (불소만정홍)

시드는 꽃들은 정말 기구한 운명이구나
간밤의 바람에 다 떨어져 버리네
아이 종들도 애석함을 아는가
뜰에 가득한 붉은 꽃잎 쓸지 않는구나

殘花 : 시들어 가는 꽃
薄命 : 기구한 운명
零落 : 시들어 떨어지다
家僮 : 집안일을 하는 사내 종

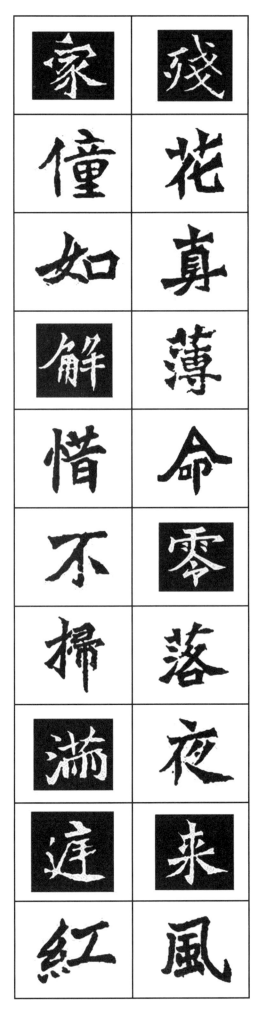

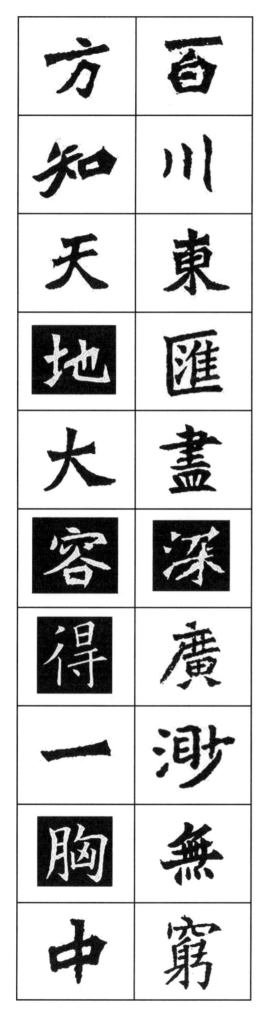

## 84. 觀海(관해)
〈錦園 금원〉

百川東匯盡 (백천동회진)
深廣渺無窮 (심광묘무궁)
方知天地大 (방지천지대)
容得一胸中 (용득일흉중)

모든 냇물은 동으로 돌아
깊고 넓어 아득하여 끝이 없도다
천지가 큰 것을 이제야 알았으니
하나의 큰 품속에 받아들여진 것이로다

匯 : 돌아나갈 회
渺無窮 : 아득하기가 끝이 없다

94

## 83. 勉諸童(면제동)
〈靜一堂 姜氏 정일당 강씨〉

汝須勤讀書 (여수근독서)
毋失少壯時 (무실소장시)
豈徒記誦已 (기도기송이)
宜與聖賢期 (의여성현기)

너희들은 모름지기 부지런히 글을 읽어
젊은 날을 헛되이 보내지 마라
어찌 한갓 쓰고 외우기만 하랴
마땅히 성현이 되기를 기약해야지

汝須 : 너는 모름지기
徒記誦 : 쓰고 외우기만 하다
聖賢期 : 성현이 되기를 기약하다

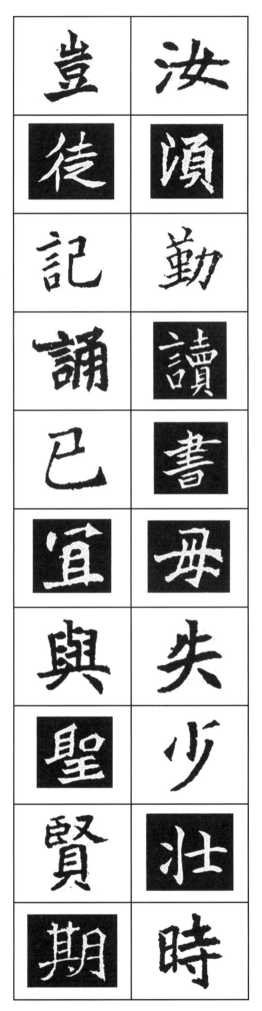

| | |
|---|---|
| 方 | 夜 |
| 寸 | 久 |
| 淸 | 群 |
| 如 | 動 |
| 洗 | 息 |
| 豁 | 庭 |
| 然 | 空 |
| 見 | 皓 |
| 性 | 月 |
| 情 | 明 |

## 82. 夜坐(야좌)
〈靜一堂 姜氏 정일당 강씨〉

夜久群動息 (야구군동식)
庭空皓月明 (정공호월명)
方寸淸如洗 (방촌청여세)
豁然見性情 (활연견성정)

밤은 깊어 온갖 만물은 쉬고
빈 뜰에 달빛은 맑고 밝네
내 마음 맑기가 물에 씻은 듯
확연히 나의 참모습을 보고있구나

群動息 : 만물이 쉬고 있다
皓月 : 밝은 달
豁然 : 마음이 활짝 열림

# 81. 淸夜汲水 (청야급수)
〈三宜堂 金氏 삼의당 김씨〉

淸夜汲淸水 (청야급청수)
明月涌金井 (명월용금정)
無語立欄干 (무어립난간)
風動梧桐影 (풍동오동영)

맑은 밤 맑은 물을 길어 올리니
밝은 달빛이 샘물처럼 솟아올라
말없이 난간에 기대어 서 있었더니
바람에 오동나무 그림자를 흔들고 있네

淸夜 : 맑은 밤
欄干 : 층계
湧 : 샘솟다. 솟구치다
汲 : 물 길을 급
涌 = 湧

| | |
|---|---|
| 多 | 結 |
| 少 | 茅 |
| 山 | 仍 |
| 中 | 補 |
| 味 | 屋 |
| 年 | 種 |
| 年 | 竹 |
| 獨 | 故 |
| 自 | 爲 |
| 知 | 籬 |

## 80. 述懷(술회)
〈泰齋 柳方善 태재 유방선〉

結茅仍補屋 (결모잉보옥)
種竹故爲籬 (종죽고위리)
多少山中味 (다소산중미)
年年獨自知 (년년독자지)

띠를 엮어서 지붕을 이고
대나무를 심어서 울타리를 삼아
그런대로 산속에 사는 맛이 있네
세월이 갈수록 혼자서도 알겠네

結茅 : 띠를 엮음
籬 : 울타리 리
仍 : 인할 잉

90

## 79. 春景(춘경)
〈金三宜堂 김삼의당〉

思君夜不寐 (사군야불매)
爲誰對朝鏡 (위수대조경)
小園桃李花 (소원도리화)
又送一年景 (우송일년경)

임 그리워 잠도 오지 않는 밤
누굴 위해 아침에 거울을 보나
동산에는 울긋불긋 갖가지 꽃들
또 그냥 한 해 봄을 보낸다

小園 : 작은 동산
又送 : 또 보내다

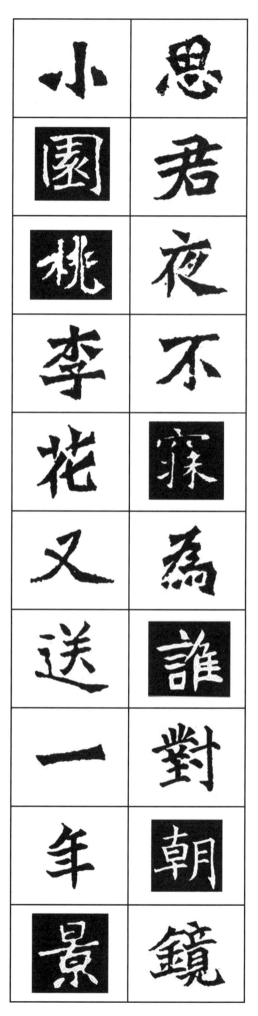

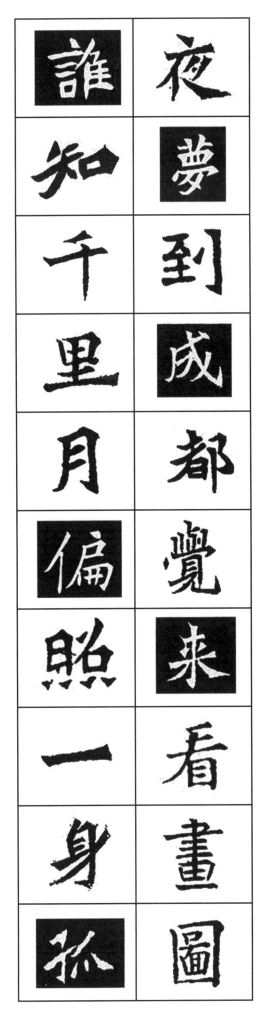

## 78. 曉起(효기)
〈雲楚 金芙蓉堂 운초 김부용당〉

夜夢到成都 (야몽도성도)
覺來看畵圖 (각래간화도)
誰知千里月 (수지천리월)
偏照一身孤 (편조일신고)

밤 꿈속에서 도읍에 갔다가
깨어나 그림을 바라보네
누가 알리오 천 리 먼 달빛을
외로운 이 몸만을 비추고 있구나

成都 : 도읍
偏照 : 치우쳐 한쪽만 비추다

## 77. 諷詩酒客(풍시주객)
〈雲楚 金芙蓉堂 운초 김부용당〉

酒過能伐性 (주과능벌성)
詩巧必窮人 (시교필궁인)
詩酒雖爲友 (시주수위우)
不疎亦不親 (불소역불친)

술이 지나치면 성품을 해치고
시가 정교하면 반드시 궁핍해지나니
시와 술을 벗으로 삼 되
멀리하지도 말고 너무 친하지도 말라

諷 : 욀 풍
伐性 : 성품을 해침
窮人 : 가난한 사람
窮 : 다할 궁
疎 : 트일 소
亦 : 또 역

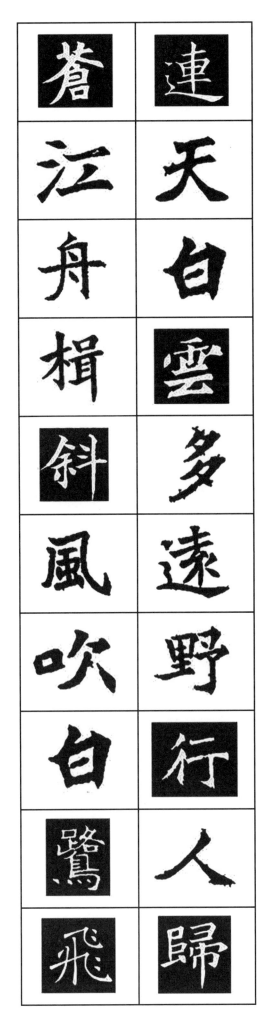

## 76. 秋日(추일)
〈芙蓉堂 申氏 부용당 신씨〉

連天白雲多 (연천백운다)
遠野行人歸 (원야행인귀)
蒼江舟楫斜 (창강주즙사)
風吹白鷺飛 (풍취백로비)

연이은 하늘에 흰 구름 이어져 있고
먼 들에는 행인들 집으로 돌아오고
푸른 강에는 노(楫) 기울인 배 떠 있고
바람결에 백로는 날아오르는구나

連天 : 하늘에 이어져
滄江 : 푸른 강
楫 : 노 젓는 것

## 75. 夜吟(야음)
〈浩然齋 金氏 호연재 김씨〉

月沈千嶂靜 (월침천장정)
泉暎數星澄 (천영수성징)
竹葉風煙拂 (죽엽풍연불)
梅花雨露凝 (매화우로응)

온산은 달빛에 잠겨 고요하고
샘에 비친 별빛 맑기도 하네
댓잎은 안개 바람에 흔들리고
매화꽃에는 빗방울이 엉긴다

千嶂 : 온 산봉우리
嶂 : 산봉우리 장
風煙 : 안개 바람

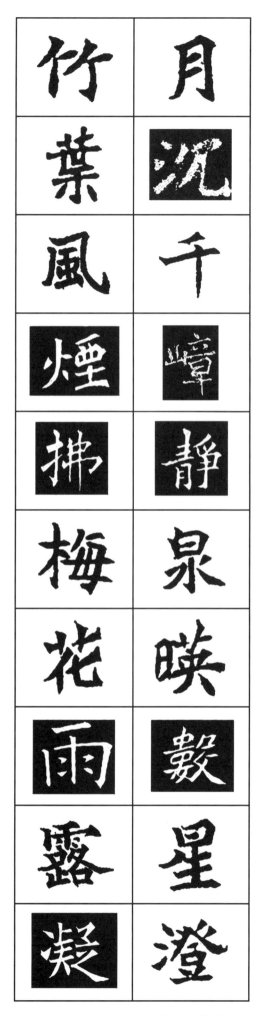

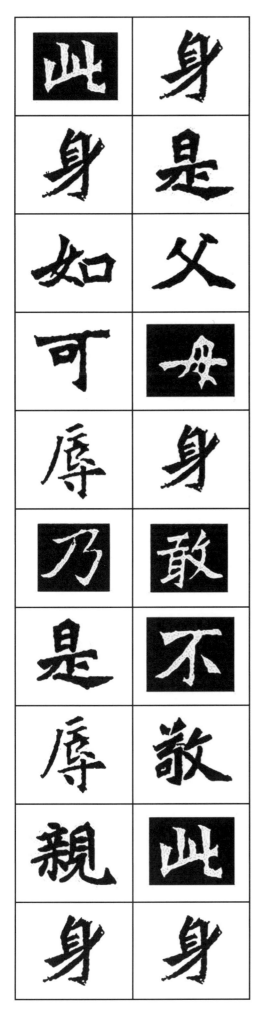

## 74. 敬身吟(경신음)

〈貞夫人 安東張氏 정부인 안동장씨〉

身是父母身 (신시부모신)
敢不敬此身 (감불경차신)
此身如可辱 (차신여가욕)
乃是辱親身 (내시욕친신)

이 내 몸은 부모께서 내어주신 몸인데
어찌 감히 공경하지 않을 수 있으리오
이 몸을 욕되게 하면
어버이 몸 욕되게 함이로세

敬身 : 자신의 몸을 공경함
辱親身 : 어버이 몸을 욕되게 함

## 73. 贈孫聖及(증손성급)

〈貞夫人 安東張氏 정부인 안동장씨〉

新歲作戒文 (신세작계문)
汝志非今人 (여지비금인)
童子已向學 (동자이향학)
可成儒者眞 (가성유자진)

새해에 경계하는 글을 지었다고 하니
너의 뜻은 지금의 사람과는 다르구나
어린 네가 이미 학문에 뜻을 두었다니
바른 선비가 되겠구나

戒文 : 경계하는 글
儒者 : 유학자

| | |
|---|---|
| 陽 | 一 |
| 臺 | 片 |
| 何 | 彩 |
| 處 | 雲 |
| 是 | 夢 |
| 日 | 覺 |
| 暮 | 來 |
| 暗 | 萬 |
| 愁 | 念 |
| 多 | 差 |

## 72. 自傷(자상)
〈李梅窓 이매창〉

一片彩雲夢 (일편채운몽)
覺來萬念差 (각래만념차)
陽臺何處是 (양대하처시)
日暮暗愁多 (일모암수다)

한 조각 꽃구름 이는 꿈
깨어나면 허망하여라
임과 만나는 따뜻한 누대는 그 어느 곳인가
날은 저물어 어둑한데 수심만 짙어지네.

彩雲夢 : 여러 가지 색으로 꾸는 꿈
暗愁 : 은근한 수심

# 71. 江雪(강설)

〈子厚 柳宗元 자후 유종원〉

千山鳥飛絶 (천산조비절)
萬徑人蹤滅 (만경인종멸)
孤舟蓑笠翁 (고주사립옹)
獨釣寒江雪 (독조한강설)

천산에 날아다니는 새도 끊기고
길에는 인적도 끊겼는데
외로운 배에서 삿갓 쓴 노인이
혼자 눈 오는 차가운 강가에서
낚시하고 있네

蓑 : 도롱이 사
笠 : 삿갓 립

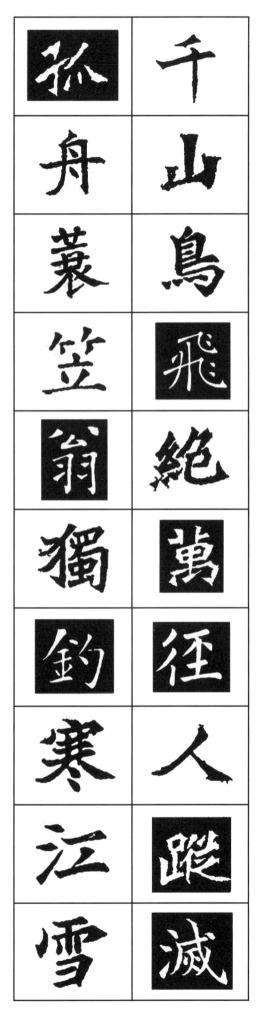

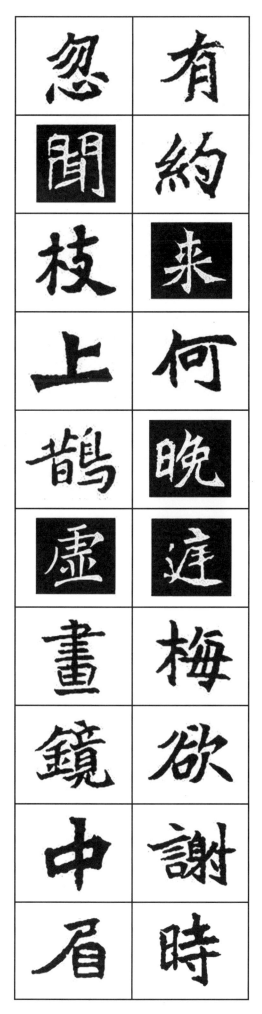

## 70. 閨情(규정)
〈李玉峰 이옥봉〉

有約來何晚 (유약래하만)
庭梅欲謝時 (정매욕사시)
忽聞枝上鵲 (홀문지상작)
虛畵鏡中眉 (허화경중미)

약속을 해놓고 어찌 이리 늦은지요
뜰에 핀 매화는 시들려고 하는데
홀연히 나무 위에 반가운 까치 소리에
헛되이 거울 보고 눈썹을 그려봅니다

有約 : 언약하다
欲謝 : 지려고 하다
鵲 : 까치 작

## 69. 送荷谷謫甲山 (송하곡적갑산)
〈許蘭雪軒 (허난설헌)〉

河水平秋岸 (하수평추안)
關雲欲夕陽 (관운욕석양)
霜楓吹雁去 (상풍취안거)
中斷不成行 (중단불성행)

강물은 가을 언덕에 잔잔하고
변방 구름 석양에 물드는데
서릿발 찬 바람에 기러기 나는데
걸음 멈추고 나아가지 못하노라

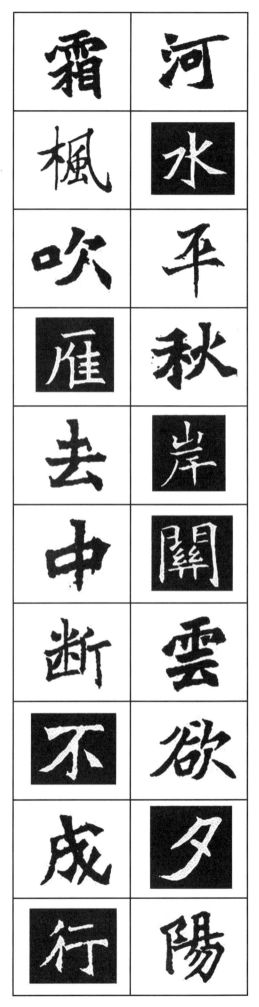

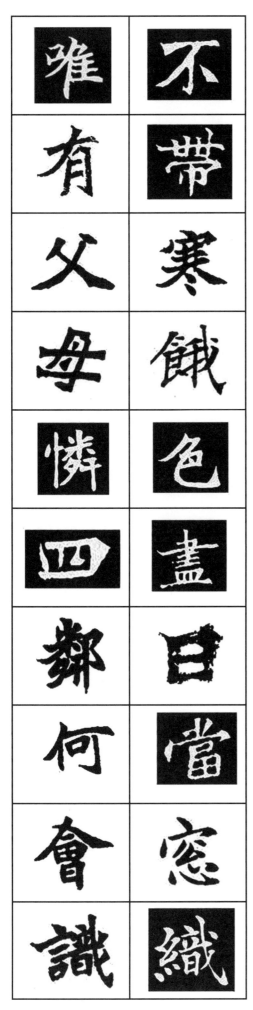

## 68. 貧女吟(빈녀음)

〈許蘭雪軒(허난설헌)〉

不帶寒餓色 (부대한아색)
盡日當窓織 (진일당창직)
唯有父母憐 (유유부모련)
四隣何會識 (사린하회식)

춥고 배고픈 기색을 감추고
온종일 창가 베틀에서 옷감을 짜니
오직 부모만이 딸을 가련히 여길 뿐
이웃 사람들은 알아주지 않는구나

## 67. 奉別蘇判書世讓
### (봉별소판서세양)
〈黃眞伊(황진이)〉

流水和琴冷 (유수화금냉)
梅花入笛香 (매화입적향)
明朝相別後 (명조상별후)
情與碧波長 (정여벽파장)

물소리에 거문고 소리도 찬데
피리 소리에 매화꽃 향기롭네
내일 아침 서로 이별하고 나면
애끓는 정 강물처럼 끝없으리

入笛 : 피리와 어울림
和琴 : 거문고와 어울림

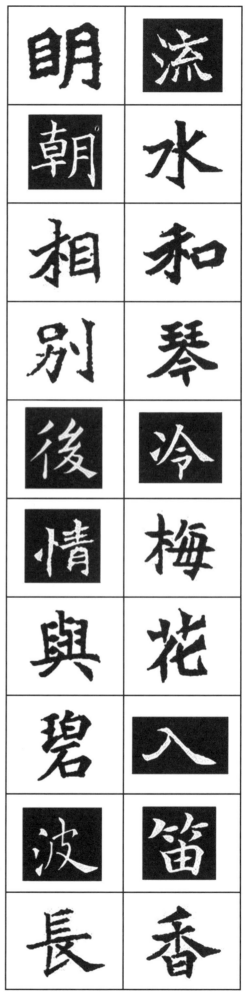

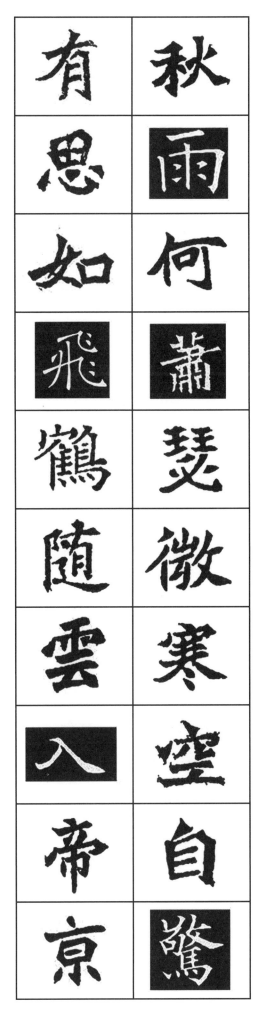

## 66. 秋雨(추우)
〈萬海 韓龍雲 만해 한용운〉

秋雨何蕭瑟 (추우하소슬)

微寒空自驚 (미한공자경)

有思如飛鶴 (유사여비학)

隨雲入帝京 (수운입제경)

가을비 왜 이리 쓸쓸히 내리는가

조금만 추워도 공연히 놀라네

생각은 하늘 나는 학(鶴)인양하여

떠도는 구름을 따라서 서울로 들어가나니

蕭 : 쓸쓸할 소

隨雲 : 구름 따라

# 65. 見櫻花有感(견앵화유감)

〈萬海 韓龍雲 만해 한용운〉

昨冬雪如花 (작동설여화)
今春花如雪 (금춘화여설)
雪花共非眞 (설화공비진)
如何心欲裂 (여하심욕렬)

지난겨울엔 눈이 꽃 같더니
올봄엔 꽃이 눈 같구나
눈도 꽃도 모두 진짜가 아닌데
어찌하여 이 마음은 찢어지려 하는가

非眞 : 진실이 아님
如何 : 어째서
欲裂 : 찢어지려 함

| | |
|:---:|:---:|
| 雪 | 昨 |
| 花 | 冬 |
| 共 | 雪 |
| 非 | 如 |
| 眞 | 花 |
| 如 | 今 |
| 何 | 春 |
| 心 | 花 |
| 欲 | 如 |
| 裂 | 雪 |

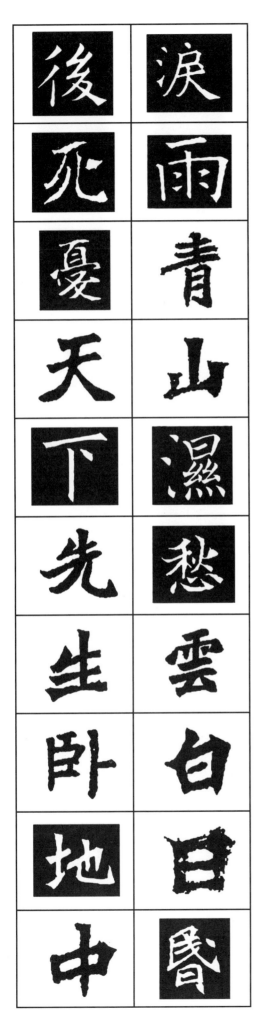

## 64. 白凡金九先生輓
### (백범김구선생만)
〈江南 金羽 강남 김우〉

淚雨靑山濕 (누우청산습)
愁雲白日昏 (수운백일혼)
後死憂天下 (후사우천하)
先生臥地中 (선생와지중)

눈물이 비라면 청산도 젖었을 것이고
시름이 구름이라면 대낮도 어두우리라
후인들은 천하가 걱정되는데
선생은 땅속에 누워계시네

輓 : 끌 만
淚雨 : 비처럼 흐르는 눈물
白日 : 대 낮

# 63. 田家雜興(전가잡흥)

〈眉山 韓章錫 미산 한장석〉

泉聲引客來 (천성인객래)
石徑松陰裏 (석경송음리)
乘興不知深 (승흥부지심)
水窮雲復起 (수궁운부기)

개울물 소리에 이끌려 오다 보니
소나무 숲속으로 바위길 이어지네
흥에 겨워 걷다 보니 깊이를 몰라
물이 다하고 나니 구름 다시 일어나네

泉聲 : 개울물 소리
松陰裏 : 울창한 소나무 숲
水窮 : 개울물이 끝나는 곳

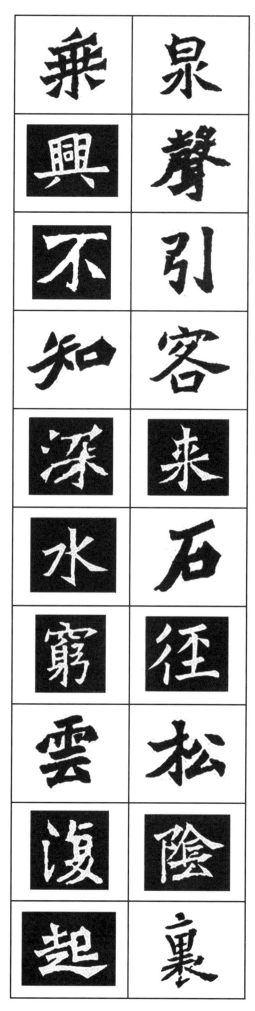

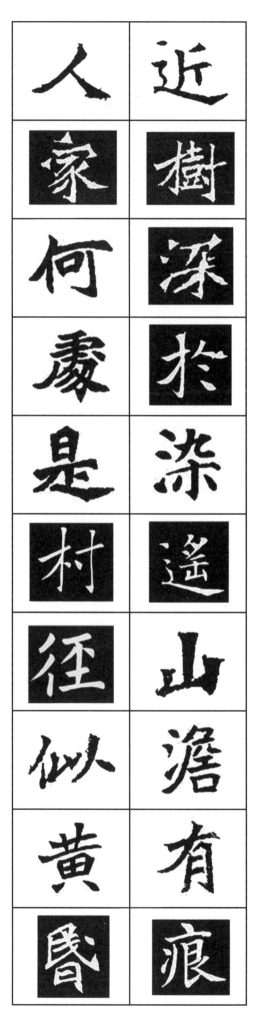

## 62. 自題倣米小景扇頭
## (자제방미소경선두)
〈秋史 金正喜 추사 김정희〉

近樹深於染 (근수심어염)
遙山澹有痕 (요산담유흔)
人家何處是 (인가하처시)
村徑似黃昏 (촌경사황혼)

가까운 숲 푸르러 물들인 것보다 짙고
먼데 산은 옅어서 자취만 있네
사람들의 집은 어디에 있는지
마을 길 어슴푸레 땅거미 지네

遙山 : 먼 산
澹 : 맑을 담
村徑 : 마을 길

# 61. 夜夢(야몽)

〈臨淵 李亮淵 임연 이량연〉

鄉路千里長 (향로천리장)
秋夜長於路 (추야장어로)
家山十往來 (가산십왕래)
簷鷄猶未呼 (첨계유미호)

고향길 천 리 길 멀기도 먼 길
가을밤은 고향길보다 더 길구나
꿈속 고향 산천은 열 번을 오고 가건만
처마 밑의 닭은 아직도 울지를 않네

鄉路 : 고향 길
秋夜 : 가을 밤
簷鷄 : 처마밑의 닭

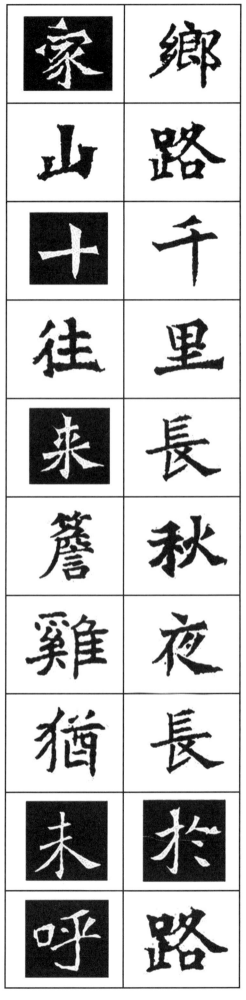

## 60. 洗硯池(세연지)
〈紫霞 申緯 자하 신위〉

山溜來雖險 (산유래수험)
官池到自平 (관지도자평)
蔬畦助一漑 (소휴조일개)
餘力洗陶泓 (여력세도홍)

계곡물이 험하게 흘러내려
관 못에 이르면 저절로 평온하네
채마밭에 물을 대고 난 후
남은 물은 벼루를 씻네

蔬 : 푸성귀 소
畦 : 밭두둑 휴
泓 : 물 깊을 홍

## 59. 淸水芙蓉閣(청수부용각)
〈紫霞 申緯 자하 신위〉

芙蓉本淨植 (부용본정식)
淸水是空性 (청수시공성)
潔身兼照物 (결신겸조물)
君子視爲政 (군자시위정)

연꽃은 본래 깨끗한 식물이고
맑은 물은 공(空)의 성품이라
몸을 깨끗이 하고 또 사물을 비추니
군자들이 본받아 정사(正事)를 하네

芙蓉 : 연꽃
潔身 : 몸을 깨끗이 함

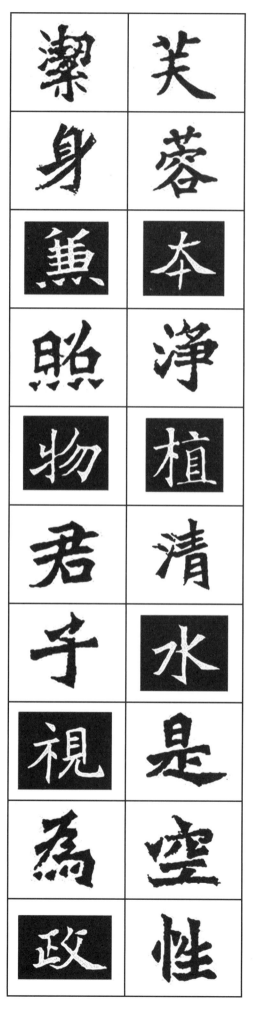

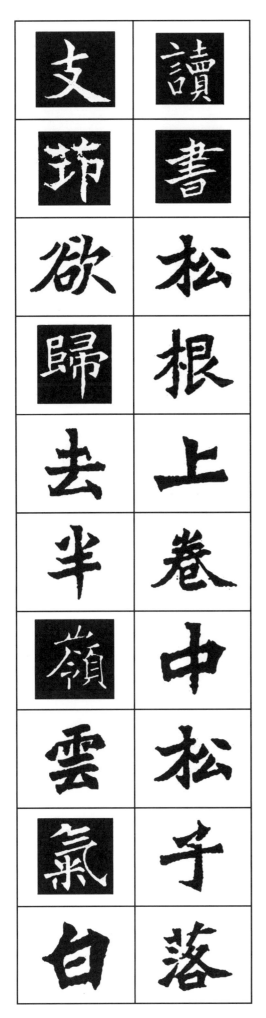

## 58. 晩自白雲溪復至西岡口少臥松陰 下作(其三) (만자백운계복지서강 구소와송음하작)
〈惕齋 李書九(척재 이서구)〉

讀書松根上 (독서송근상)
卷中松子落 (권중송자락)
支筇欲歸去 (지공욕귀거)
半嶺雲氣白 (반령운기백)

솔뿌리 위에 책을 놓고 읽는데
책 가운데로 솔방울이 떨어지네
지팡이를 짚고 돌아가려는데
고갯마루에 구름 희기도 하구나

晩 : 늦다, 노년, 만년(晩年)
自~至~ : ~부터 ~까지
復 : 회복하다, 돌아오다
松子 : 솔방울, 잣, 솔씨
筇 : 지팡이
半嶺 : 산꼭대기와 산기슭의 중간쯤 되는 곳
　　　 산의 중턱, 산허리
雲氣 : 기상 상황에 따라 구름이 움직이는 모양

## 57. 梅落月盈(매락월영)

〈楚亭 朴齊家 초정 박제가〉

窓下數枝梅 (창하수지매)
窓前一輪月 (창전일륜월)
淸光入空査 (청광입공사)
似續殘花發 (사속잔화발)

창 아래는 매화가 몇 가지 피고
창 앞에는 보름달이 둥글게 떠 있네
맑은 달빛 빈 가지에 스며드니
시든 꽃을 이어받아 피고 싶은가

空査 : 빈 가지를 찾아보다
殘花 : 시든 꽃

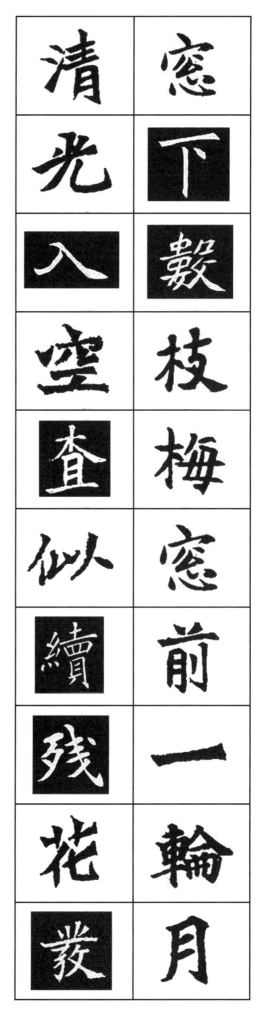

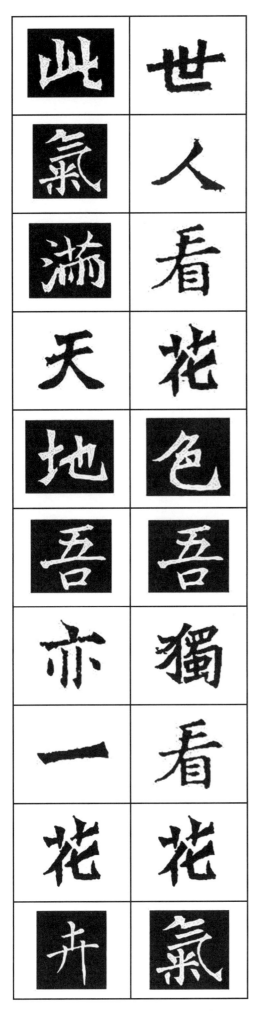

## 56. 看花(간화)
〈錦石 朴準源 금석 박준원〉

世人看花色 (세인간화색)
吾獨看花氣 (오독간화기)
此氣滿天地 (차기만천지)
吾亦一花卉 (오역일화훼)

세상 사람들은 꽃의 색깔을 좋아하나
나는 홀로 꽃의 기운을 본다
그 기운 천지에 가득 차면
나 또한 한 송이 꽃처럼 되리라

花卉 : 관상용 화초
世人 : 세상 사람

## 55. 極寒(극한)

〈燕巖 朴趾源 연암 박지원〉

北岳高成削 (북악고수삭)
南山松黑色 (남산송흑색)
隼過林木肅 (준과림목숙)
鶴鳴昊天碧 (학명호천벽)

북악산 높아 깎아지른 듯하고
남산의 소나무는 검은색이네
솔개 지나가자 수풀 움츠리고
학이 우니 하늘이 푸르러지네

成 : 지킬 수
削 : 깎을 삭
隼 : 새매 준

| | |
|---|---|
| 隼 | 北 |
| 過 | 岳 |
| 林 | 高 |
| 木 | 成 |
| 肅 | 削 |
| 鶴 | 南 |
| 鳴 | 山 |
| 昊 | 松 |
| 天 | 黑 |
| 碧 | 色 |

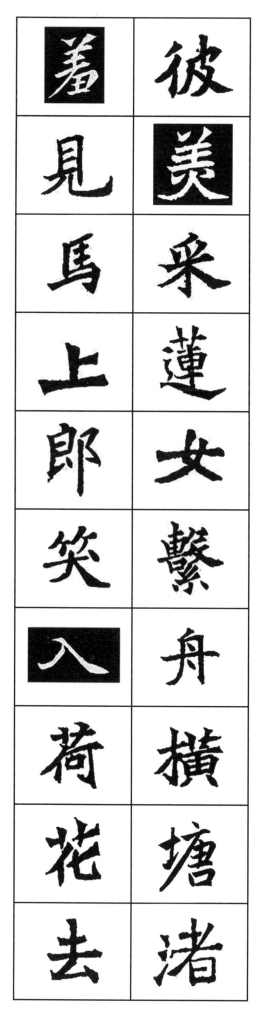

## 54. 采蓮曲(채련곡)

〈玄默子 洪萬宗 현묵자 홍만종〉

彼美采蓮女 (피미채연여)
繫舟橫塘渚 (계주횡당저)
羞見馬上郞 (수견마상랑)
笑入荷花去 (소입하화거)

저기 아름다운 연꽃 따는 아가씨
배 대 놓고 못 가를 질러 헤져가네
말 탄 총각 보고는 부끄러워
살며시 웃음 짓고 연꽃 속에 숨는구나

繫舟 : 배를 매다
渚 : 물가
羞 : 부끄러워하다
郞 : 신랑 랑

## 53. 杜鵑啼(두견제)

〈崑崙 崔昌大 곤륜 최창대〉

春去山花落 (춘거산화락)
子規勸人歸 (자규권인귀)
天涯幾多客 (천애기다객)
空望白雲飛 (공망백운비)

봄이 가니 산 꽃은 떨어지고
두견새는 나더러 돌아가자 하는데
하늘가 떠도는 나그네들 얼마나 많은가
부질없이 흰 구름만 바라보네

天涯 : 하늘가
子規 : 두견새

| | |
|---|---|
| 天 | 春 |
| 涯 | 去 |
| 幾 | 山 |
| 多 | 花 |
| 客 | 落 |
| 空 | 子 |
| 望 | 規 |
| 白 | 勸 |
| 雲 | 人 |
| 飛 | 歸 |

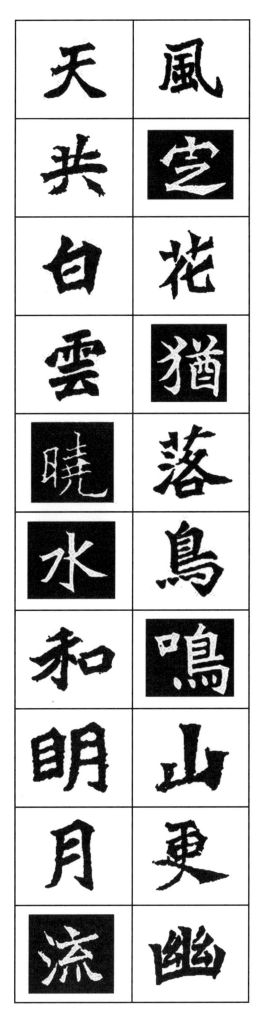

## 52. 古意(고의)

〈休靜 西山大師 휴정 서산대사〉

風定花猶落 (풍정화유락)
鳥鳴山更幽 (조명산갱유)
天共白雲曉 (천공백운효)
水和明月流 (수화명월류)

바람은 자건만 꽃은 오히려 떨어지고
새가 울어도 산은 더욱 깊어지네
하늘은 흰 구름과 함께 밝아 오는데
물은 밝은 달과 어울려 흘러만 가네

風定 : 바람이 잠
更幽 : 더욱 깊음

## 51. 盆梅(분매)

〈滄溪 林泳 창계 임영〉

白玉堂中樹 (백옥당중수)
開花近客杯 (개화근객배)
滿天風雪裏 (만천풍설리)
何處得夫來 (하처득부래)

백옥당 가운데 매화나무가 있으니
꽃이 피어 손님 술잔에 가깝구나
하늘 가득한 눈보라 속인데
어디서 그것을 구하여 얻어 왔는가

滿天 : 온 하늘
風雪 : 눈바람, 눈 위로 불어오는 차가운 바람

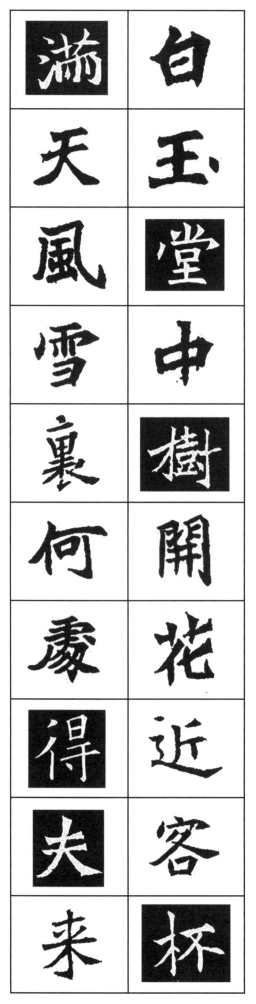

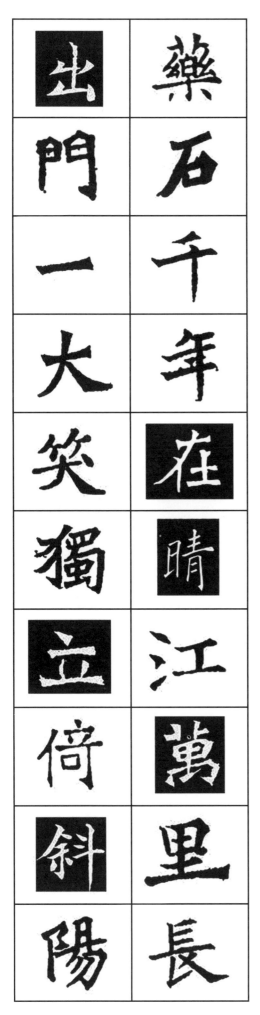

## 50. 藥山東臺(약산동대)
〈草廬 李惟泰 초려 이유태〉

藥石千年在 (약석천년재)
晴江萬里長 (청강만리장)
出門一大笑 (출문일대소)
獨立倚斜陽 (독립의사양)

약산의 바위는 천년을 여기 있고
맑은 강은 만 리 먼 길을 흘러간다
문을 나와 크게 한번 웃어보고
지는 해에 기대어 나 홀로 서 있다

出門 : 문을 나와
獨立 : 홀로 서다

## 49. 題畫(제화)

〈栢谷 金得臣 백곡 김득신〉

古木寒煙裏 (고목한연리)
秋山白雲邊 (추산백운변)
暮江風浪起 (모강풍랑기)
漁子急回船 (어자급회선)

고목 나무 사이로 차가운 안개 피어나고
가을 산 흰 구름이 드리우니
저녁 강에 풍랑이 일어나
어부는 서둘러 뱃머리를 돌리네

煙 : 연기, 안개
漁子 : 어부

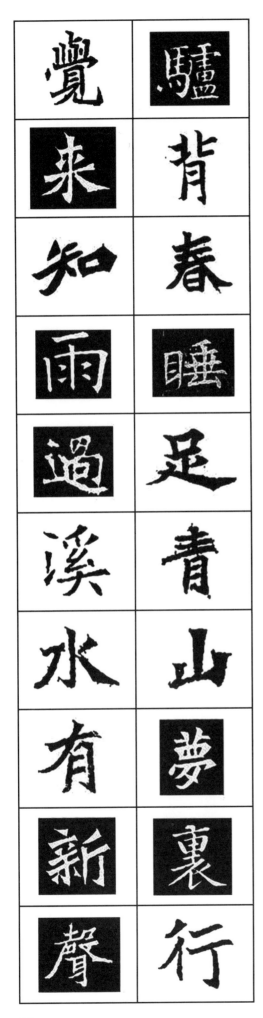

## 48. 春睡(춘수)
〈栢谷 金得臣 백곡 김득신〉

驢背春睡足 (려배춘수족)
靑山夢裏行 (청산몽리행)
覺來知雨過 (각래지우과)
溪水有新聲 (계수유신성)

나귀 등에서 봄 잠이 곤하여
꿈속에서 푸른 산을 지나간다
깨고서야 비가 온 줄 알았으니
개울물에 새로운 소리가 들린다

驢背 : 나귀 등
夢裏 : 꿈 속
新聲 : 새로운 소리

# 47. 山氣(산기)

〈眉叟 許穆 미수 허목〉

陽阿春氣早 (양아춘기조)
山鳥自相親 (산조자상친)
物我兩忘處 (물아양망처)
始覺百獸馴 (시각백수순)

양지바른 언덕에 봄기운은 이른데
산새들 저마다 화목하게 노니네
자연과 나 서로 망각하고 지내지만
비로소 알겠네
온갖 짐승들 순응하고 살고 있음을

相親 : 서로 친(親)하게 지냄
物我 : 바깥 사물(事物)과 나
        객관(客觀)과 주관(主觀)

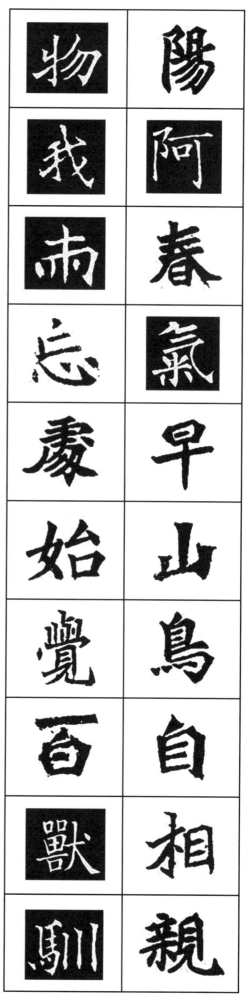

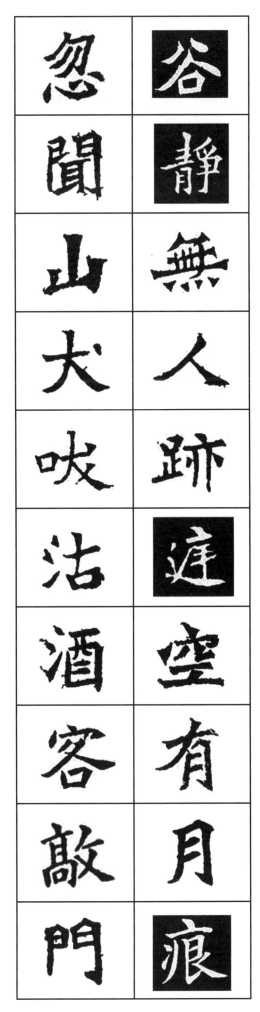

## 46. 夜坐(야좌)
〈春圃 嚴義吉 춘포 엄의길〉

谷靜無人跡 (곡정무인적)
庭空有月痕 (정공유월흔)
忽聞山犬吠 (홀문산견폐)
沽酒客敲門 (고주객고문)

골짜기는 고요하여 사람의 자취 없고
텅 빈 뜰에는 달빛만 남아 있네
문득 개 짖는 소리가 들리더니
술병 들고 온 나그네 사립문을 두드리네

沽酒 : 술을 사다, 술을 팔다
敲門 : 문을 두드리다

## 45. 病還孤山江上感興
### (병환고산강상감흥)
〈孤山 尹善道 고산 윤선도〉

人寰知己少 (인환지기소)
象外友于多 (상외우우다)
友于亦何物 (우우역하물)
山鳥與山花 (산조여산화)

사람 사는 세상에서는 알아주는 이 없지만
속세를 떠난 곳엔 벗들도 많을 시고
벗들이 어떤 것들이냐 하는구나
어즈버 산새와 산의 꽃들이
내 벗인가 하노라

人寰 : 사람 사는 세상
象外 : 세상 밖, 대 자연

人
寰
知
己
少
象
外
友
于
多

友
于
亦
何
物
山
鳥
與
山
花

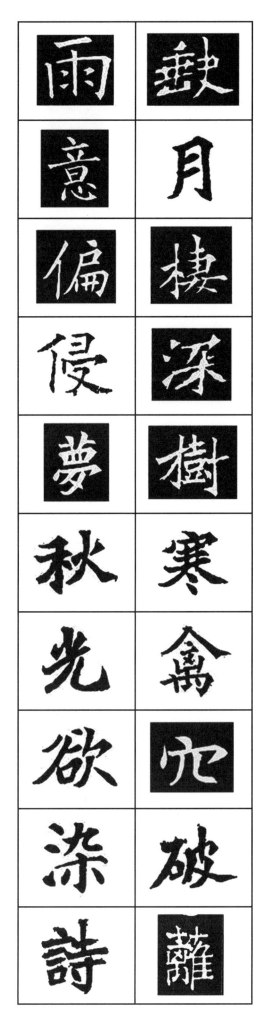

## 44. 無題(무제)
〈鶴泉 成汝學 학천 성여학〉

缺月棲深樹 (결월서심수)
寒禽穴破籬 (한금혈파리)
雨意偏侵夢 (우의편침몽)
秋光欲染詩 (추광욕염시)

조각달은 나뭇가지에 깊이 깃들고
추운 새들은 울타리를 파고든다
흐린 날씨에 꿈자리 뒤숭숭한데
가을빛은 나에게 詩心을 물들인다

缺月 : 조각달
寒禽 : 추위를 타는 새
穴破籬 : 울타리를 파고든다

## 43. 松江亭(송강정)

〈松江 鄭澈 송강 정철〉

明月在空庭 (명월재공정)
主人何處去 (주인하처거)
落葉掩柴門 (낙엽엄시문)
風松夜深語 (풍송야심어)

밝은 달빛은 빈 뜰 안에 가득한데
주인은 어디로 갔나
낙엽은 사립문을 덮어 버리고
바람은 소나무에서 밤 깊도록 속삭이네

柴 : 섶 시, 땔 나무 시
掩 : 가릴 엄

| | |
|---|---|
| 落 | 明 |
| 葉 | 月 |
| 掩 | 在 |
| 柴 | 空 |
| 門 | 庭 |
| 風 | 主 |
| 松 | 人 |
| 夜 | 何 |
| 深 | 處 |
| 語 | 去 |

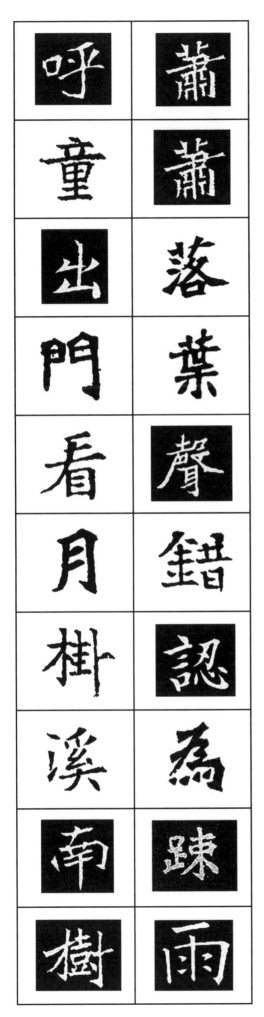

## 42. 秋夜(추야)

〈松江 鄭澈 송강 정철〉

蕭蕭落葉聲 (소소낙엽성)
錯認爲疏雨 (착인위소우)
呼童出門看 (호동출문간)
月掛溪南樹 (월괘계남수)

우수수 낙엽 지는 소리를
가랑비 소리로 잘못 들어
아이 불러 문밖엘 나가보게 하니
시냇가 남쪽 나무에 달이 걸려 있다

疏 : 트일 소, 성길 소
掛 : 걸 괘
蕭蕭 : 우수수 비바람이 세참
錯認 : 잘못 암

## 41. 題畵障(제화장)

〈孤山 柳根 고산 류근〉

日暖花如錦 (일난화여금)

風輕柳拂絲 (풍경유불사)

尋訪應有意 (심방응유의)

童子抱琴隨 (동자포금수)

날씨 따뜻하니 꽃은 비단 같고

바람은 가벼워 버들가지 실처럼 나부끼네

내가 찾아온 뜻이 응당 있으니

아이는 거문고 안고 따라오네

日暖 : 따스한 날

尋訪 : 방문해서 찾아봄

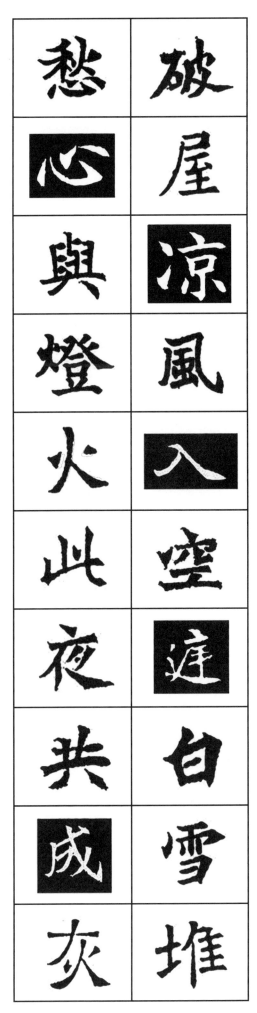

## 40. 雪夜獨坐(설야독좌)
〈文谷 金壽恒 김수항〉

破屋凉風入 (파옥량풍입)
空庭白雪堆 (공정백설퇴)
愁心與燈火 (수심여등화)
此夜共成灰 (차야공성회)

허술한 집에 싸늘한 바람 불어 들고
빈 뜰엔 흰 눈이 쌓이네
근심스러운 내 마음과 저 등불은
이 밤에 재가 다 되었네

凉風 : 찬바람
愁心 : 근심하는 마음
成灰 : 재가 됨

## 39. 退溪(퇴계)

〈退溪 李滉 퇴계 이황〉

身退安愚分 (신퇴안우분)
學退憂暮境 (학퇴우모경)
溪上始定居 (계상시정거)
臨流日有省 (임류일유성)

몸 물러서니 못난 분수에 편안하고
학문이 퇴보할까 늙음을 근심하네
시냇가에 비로소 거처할 곳을 정했으니
흐르는 물 보고 날마다 반성해야지

愚分 : 어리석은 분수
學退 : 학문의 퇴보함
暮境 : 늘그막
定居 : 거처를 정함

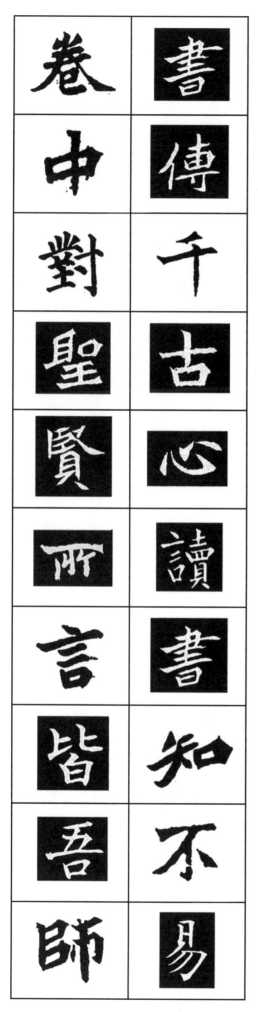

## 38. 讀書(독서)
〈退溪 李滉 퇴계 이황〉

書傳千古心 (서전천고심)
讀書知不易 (독서지불이)
卷中對聖賢 (권중대성현)
所言皆吾師 (소언개오사)

책 속에 천고의 마음이 들었으니
읽기가 쉽지 않다는 것을 나는 안다네
책 속에서 성현을 대할 수 있으니
말하는바 모두가 나의 스승이네

不易 : 쉽지 않음
所言 : 말한 것 모두

# 37. 送白光勳還鄉(송백광훈환향)
〈石川 林億齡 석천 임억령〉

江月圓復缺 (강월원복결)
庭梅落又開 (정매락우개)
逢春歸未得 (봉춘귀미득)
獨上望鄉臺 (독상망향대)

강 위의 달은 둥글었다가 다시 이지러지고
뜰의 매화는 졌다가 또 피네
봄이 와도 나는 돌아가지는 못하고
홀로 망향대에 올라 본다

圓復缺 : 둥글었다가 다시 이지러지고
又開 : 또 피고

| | |
|---|---|
| 逢 | 江 |
| 春 | 月 |
| 歸 | 圓 |
| 未 | 復 |
| 得 | 缺 |
| 獨 | 庭 |
| 上 | 梅 |
| 望 | 落 |
| 鄉 | 又 |
| 臺 | 開 |

## 36. 淸心堂(청심당)
<陽村 權近 양촌 권근>

欲靜天光發 (욕정천광발)
神淸夜氣生 (신청야기생)
時時常守此 (시시상수차)
方寸自虛明 (방촌자허명)

욕심이 고요하니 맑게 갠 하늘빛이 드러나고
정신이 맑으니 서늘한 밤기운이 퍼지네
때때로 늘 이것을 지키면
마음이 저절로 텅 비어 밝아지네

虛明 : 비어 밝아짐
時時 : 때때로
方寸 : 좁은 방

## 35. 次殷佐韻(차은좌운)

〈晦齋 李彦迪 회재 이언적〉

野鳥弄淸晨 (야조롱청신)
巖花殿晚春 (암화전만춘)
一樽臨碧澗 (일준임벽간)
幽興屬閑人 (유흥속한인)

산새들 맑은 새벽에 흥겨워 지저귀고
바위 사이 꽃들은 늦은 봄에 활짝 피었네
술 한 병 옆에 두고 시냇가에 앉았으니
그윽한 흥취가 한가한 사람 곁에 감도네

淸晨 : 맑은 첫 새벽
巖花 : 바위 사이 핀 꽃
樽 : 술통 준
澗 : 산골물 간

野鳥弄淸晨
巖花殿晚春
一樽臨碧澗
幽興屬閑人

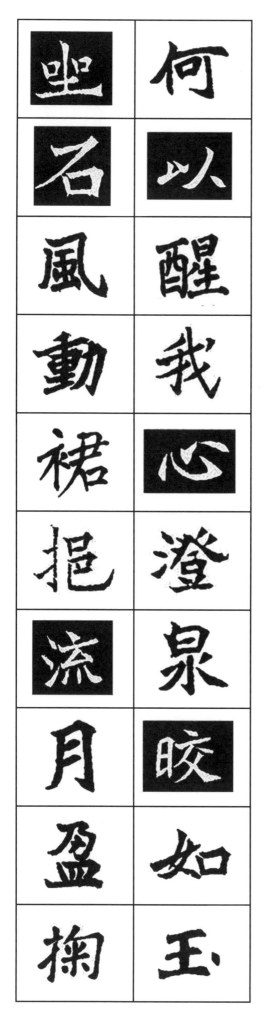

## 34. 聖心泉(성심천)

〈忠齋 崔淑生 충재 최숙생〉

何以醒我心 (하이성아심)

澄泉皎如玉 (징천교여옥)

坐石風動裙 (좌석풍동군)

挹流月盈掬 (읍류월영국)

어떻게 내 마음을 깨우칠 수 있을까

맑은 샘물은 구슬처럼 깨끗하고

돌에 앉으니 바람에 옷깃이 펄럭이는데

흐르는 물을 뜨니 두 손바닥에 달이 가득하구나

澄 : 맑을 징

挹 : 뜰 읍

皎 : 달빛 교

醒 : 깨다

掬 : 움킬 국

裙 : 치마 군

# 33. 絶命詩(절명시)

〈靜庵 趙光祖 정암 조광조〉

愛君如愛父 (애군여애부)

憂國如憂家 (우국여우가)

白日臨下土 (백일임하토)

昭昭照丹衷 (소소조단충)

임금을 어버이같이 사랑하고
나라를 걱정하기를 내 집처럼 했도다
밝은 해가 세상을 비추오니
거짓 없는 내 속도 훤하게 비추리라

丹衷 : 속마음, 충심
昭昭 : 환하게 명백하게
下土 : 매장하다

愛君如愛父
憂國如憂家
白日臨下土
昭昭照丹衷

## 32. 題洞山驛村野(제동산역촌야)
〈梅月堂 金時習 매월당 김시습〉

波明島嶼遠 (파명도서원)
村迴接煙霞 (촌형접연하)
前村何處酒 (전촌하처주)
風景濫情多 (풍경람정다)

맑은 파도에 섬들은 멀리 있고
먼 하늘은 연하에 잇닿아 있네
앞마을 어느 곳에 술이 있는가
풍경에 정이 넘치게 많구나

島嶼 : 크고 작은 섬
迴 : 멀다
煙霞 : 안개와 연기
濫 : 넘치다

# 31. 坐臥(좌와)

〈梅月堂 金時習 매월당 김시습〉

坐臥消長日 (좌와소장일)

無人地更偏 (무인지갱편)

春風無厚薄 (춘풍무후박)

桃李自年年 (도리자년년)

앉았다 누웠다 긴 날을 보내는데

사람은 아무도 없어 땅은 더욱 궁벽하구나

봄바람은 후하고 박하고가 전혀 없으니

복숭아나무 오얏나무 해마다 절로 피는구나

坐臥 : 앉음과 누움

更偏 : 외지다, 궁벽하다

厚薄 : 많고, 모자람

| | |
|---|---|
| 春 | 坐 |
| 風 | 臥 |
| 無 | 消 |
| 厚 | 長 |
| 薄 | 日 |
| 桃 | 無 |
| 李 | 人 |
| 自 | 地 |
| 年 | 更 |
| 年 | 偏 |

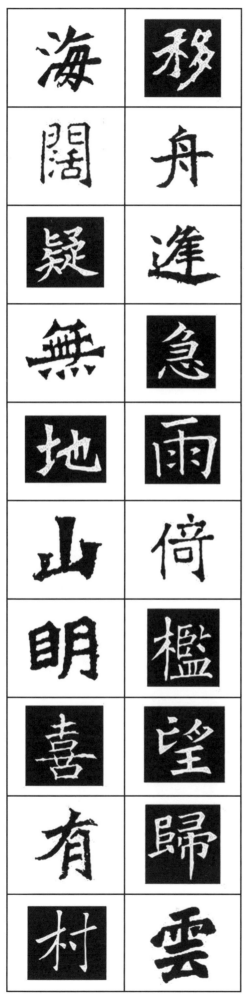

## 30. 江口(강구)
### 〈雪谷 鄭誧 설곡 정포〉

移舟逢急雨 (이주봉급우)
倚檻望歸雲 (의함망귀운)
海闊疑無地 (해활의무지)
山明喜有村 (산명희유촌)

배가 떠나가자 급히 퍼붓는 소나기가 내려
난간에 기대어 서서 고향 하늘을 생각하네
바닷물은 탁 트여서 끝이 보이지를 않고
산이 밝아지니 산마을이 보여서 기쁘도다

移舟 : 배를 옮기다
海闊 : 바다가 탁 트여 멀고
喜有村 : 마을이 있어 기쁘다

## 29. 閑中雜詠(한중잡영)

〈冲止 魏元凱 충지 위원개〉

捲箔引山色 (권박인산색)

連筒分澗聲 (연통분간성)

終朝少人到 (종조소인도)

杜宇自呼名 (두우자호명)

발을 걷어 올리니 산빛이 들어오고

이은 대통에는 물소리가 들려오네

아침 내내 오는 사람 드물고

뻐꾸기는 스스로 제 이름을 부르는구나

捲箔 : 문발을 걷어 올림

煙筒 : 대나무에 홈통을 이어 물을 흘러

　　　오르게 만든 것

杜宇 : 두견새

自呼明 : 스스로 제 이름을 부름

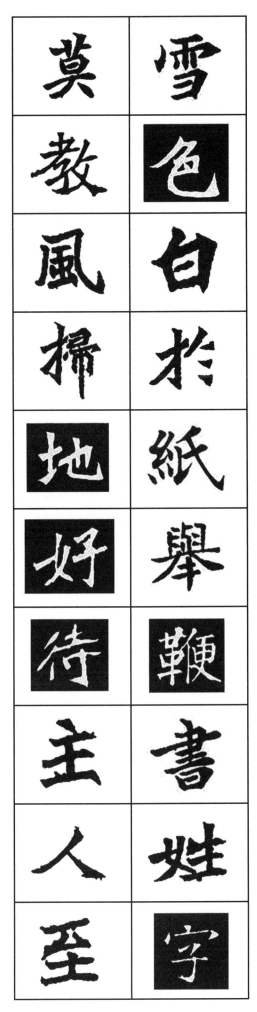

## 28. 雪中訪友人不遇
### (설중방우인불우)
〈白雲居士 李奎報 백운거사 이규보〉

雪色白於紙 (설색백어지)
擧鞭書姓字 (거편서성자)
莫敎風掃地 (막교풍소지)
好待主人至 (호대주인지)

눈빛이 종이보다 더 희기에
손에 든 채찍으로 내 이름을 썼네
바람이여 눈밭을 쓸지 말고
주인 올 때까지 기다려 주오

擧鞭 : 채찍을 들다
掃地 : 땅을 쓸다

# 27. 山莊夜雨(산장야우)

〈鷄林 高兆基 계림 고조기〉

昨夜松堂雨 (작야송당우)

溪聲一枕西 (계성일침서)

平明看庭樹 (평명간정수)

宿鳥未離棲 (숙조미리서)

어젯밤 송당에 비가 내리어

서쪽 시냇물 소리 베개 삼고

새벽녘 뜰의 나무를 바라보니

자던 새가 아직 둥지를 떠나지 않았구나

昨夜 : 어젯밤

溪聲 : 시냇물 소리

平明 : 동이 터옴

宿鳥 : 잠자는 새

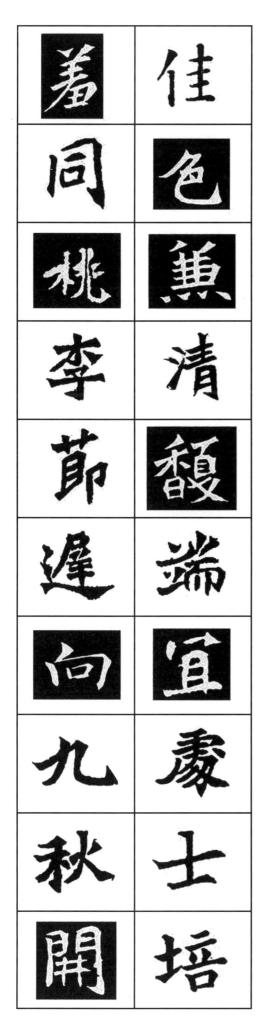

## 26. 黃菊(황국)
〈勉菴 崔益鉉 면암 최익현〉

佳色兼清馥 (가색겸청복)
端宜處士培 (단의처사배)
羞同桃李節 (수동도리절)
遲向九秋開 (지향구추개)

아름다운 빛깔에 맑은 향을 겸비하여
옳고 바른 선비를 길러내네
같은 철에 피기가 부끄러운 복숭아와 오얏꽃은
늦은 구월 가을에 핀다네

佳色 : 아름다운 색
端宜 : 오로지

## 25. 山寺(산사)

〈孫谷 李達 손곡 이달〉

寺在白雲中 (사재백운중)
白雲僧不掃 (백운승불소)
客來門始開 (객래문시개)
萬壑松花老 (만학송화로)

절간은 흰 구름 가운데에 있고
스님은 흰 구름 쓸지를 못하네
손님이 찾아와야 비로소 문을 여니
온 골짜기마다 송홧가루 흩날리네

客來 : 손님
萬壑 : 골짜기 마다

| | |
|---|---|
| 客 | 寺 |
| 来 | 在 |
| 門 | 白 |
| 始 | 雲 |
| 開 | 中 |
| 萬 | 白 |
| 壑 | 雲 |
| 松 | 僧 |
| 花 | 不 |
| 老 | 掃 |

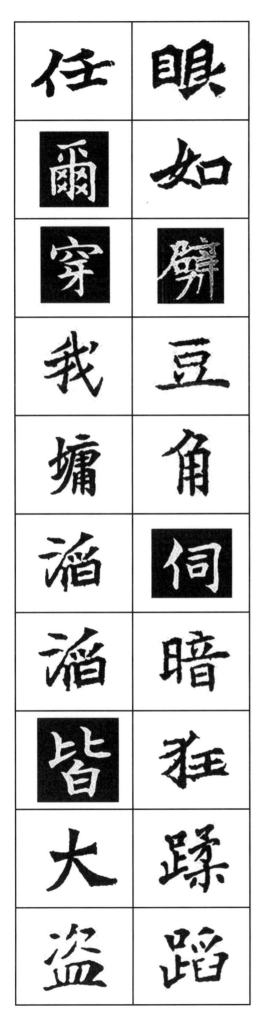

## 24. 群蟲詠鼠(군충영서)
〈白雲居士 李奎報 백운거사 이규보〉

眼如劈豆角 (안여벽두각)

伺暗狂蹂蹈 (사암광유도)

任爾穿我墉 (임이천아용)

滔滔皆大盜 (도도개대도)

눈은 콩 조각을 쪼개 놓은 것 같고

컴컴한 곳을 엿보아 미친 듯 밟고 다녀

너의 마음대로 나의 담을 뚫으려면

도도한 기세는 모두가 다 큰 도둑이네

滔 : 물 넘칠 도

劈 : 쪼갤 벽

穿 : 뚫을 천

## 23. 山寺(산사)

〈白湖 林悌 백호 임제〉

半夜林僧宿 (반야림승숙)
重雲濕草衣 (중운습초의)
巖扉開晚日 (암비개만일)
棲鳥始驚飛 (서조시경비)

한밤 절간의 스님도 잠들었는데
무거운 구름은 옷자락을 적시네
황혼에 바위 사립을 여니
잠든 새들 놀라 날아가네

伴夜 : 한밤중
巖扉 : 바위문

巖扉開晚日 半夜林僧宿重雲濕草衣
棲鳥始驚飛

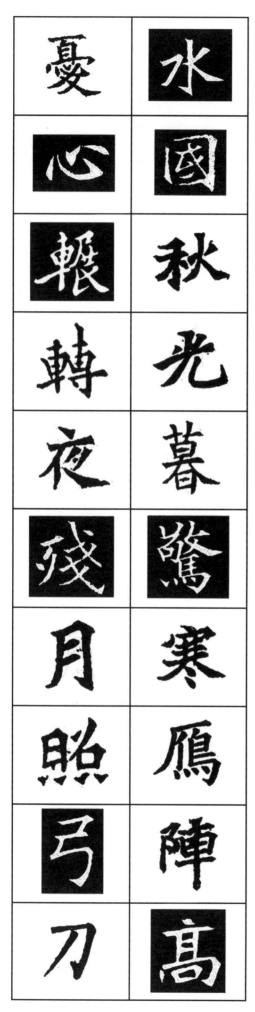

## 22. 閑山島夜吟(한산도 야음)

〈忠武公 李舜臣 충무공 이순신〉

水國秋光暮 (수국추광모)
驚寒雁陣高 (경한안진고)
憂心輾轉夜 (우심전전야)
殘月照弓刀 (잔월조궁도)

수국(한산도)에 가을빛이 저무니
추위에 놀란 기러기 떼가 높이 나는구나
근심하는 마음으로 전전하는 밤에
잔월(새벽달 : 달빛이 희미한 달)은
활과 칼을 비추는 도다

水國 : 물의 나라 (詩에서는 한산도)
雁陣 : 기러기 떼
輾轉 : 누워서 이리 저리 뒤척임
殘月 : 새벽달

## 21. 無題(무제)

〈波谷 李誠中 파곡 이성중〉

紗窓近雪月 (사창근설월)
滅燭延淸暉 (멸촉연청휘)
珍重一杯酒 (진중일배주)
夜闌人未歸 (야란인미귀)

비단 휘장 두른 창에 눈 위에 달빛 스미어
등불 꺼져도 맑은 햇빛같이 이어 주어 밝구나
귀한 술상 차려 놓고 기다리건만
밤은 깊어 가는데 그 사람 오지를 않네

沙窓 : 비단으로 바른 창
雪月 : 눈과 달, 눈위에 비친 달
淸暉 : 맑은 햇빛

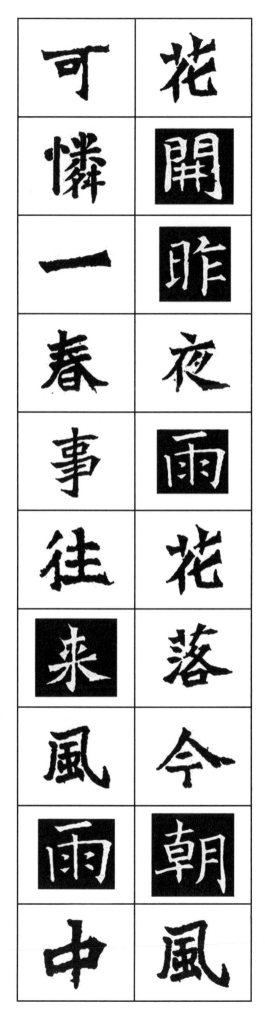

## 20. 偶吟(우음)

〈雲谷 宋翰弼 운곡 송한필〉

花開昨夜雨 (화개작야우)
花落今朝風 (화락금조풍)
可憐一春事 (가련일춘사)
往來風雨中 (왕래풍우중)

어젯밤 비에 꽃이 피더니
오늘 아침 바람에 꽃이 떨어지는구나
슬프도다 봄날의 한때여
비바람 속에 왔다가 가는구나

花開 : 꽃이 피다
花落 : 꽃이 지다, 꽃이 떨어지다
可憐 : 가련하다, 슬프다

## 19. 詠黃白二菊(영황백이국)

〈霽峰 高敬命 제봉 고경명〉

正色黃爲貴 (정색황위귀)
天姿白亦奇 (천자백역기)
世人看自別 (세인간자별)
均是傲霜枝 (균시오상지)

바른 색인 노란 국화를 귀히 여기지만
타고난 본래 색깔 흰색도 기특하네
세상 사람들은 보면서 색을 구별하지만
서릿발에 맞선 가지는 다 고르다네

正色 : 바른 색
天姿 : 하늘의 맵시
亦奇 : 기이한

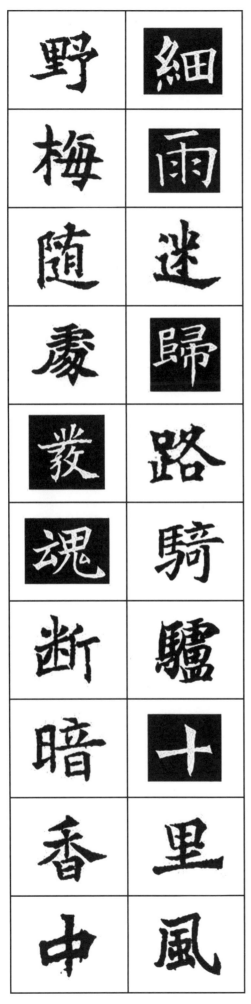

## 18. 絶句(절구)
〈靑蓮 李後白 청련 이후백〉

細雨迷歸路 (세우미귀로)
騎驢十里風 (기려십리풍)
野梅隨處發 (야매수처발)
魂斷暗香中 (혼단암향중)

보슬비에 돌아갈 길을 잃고
나귀를 탄 채 십 리 바람을 헤치고
곳곳마다 피어있는 들매화
그윽한 향기 속에 애를 끊나니

細雨 : 가는 비
隨處發 : 곳을 따라 피어나고
魂斷 : 애를 끊다

## 17. 詠梅(영매)

〈板谷 成允諧 판곡 성윤해〉

梅花莫嫌小 (매화막혐소)
花小風味長 (화소풍미장)
乍見竹外影 (사견죽외영)
時聞月下香 (시문월하향)

매화꽃이 작다고 탓하지 마라
꽃은 작아도 그 풍미는 뛰어나네
잠깐 대숲 밖에서 그림자 보고
때로는 달 아래서 그 향기 맡네

乍 : 잠깐
嫌小 : 작다고 싫어함

| | |
|---|---|
| 乍 | 梅 |
| 見 | 花 |
| 竹 | 莫 |
| 外 | 嫌 |
| 影 | 小 |
| 時 | 花 |
| 聞 | 風 |
| 月 | 味 |
| 下 | |
| 香 | 長 |

| | |
|---|---|
| 去 | 来 |
| 来 | 從 |
| 無 | 何 |
| 定 | 處 |
| 蹤 | 来 |
| 悠 | 去 |
| 悠 | 向 |
| 百 | 何 |
| 年 | 處 |
| 計 | 去 |

## 16. 題冲庵詩卷(제충암시권)

〈河西 金麟厚 하서 김인후〉

來從何處來 (래종하처래)
去向何處去 (거향하처거)
去來無定蹤 (거래무정종)
悠悠百年計 (유유백년계)

올 때는 어디서 왔으며
갈 때는 어디로 가는가
오고 감에 자취가 없으니
아득하다 백 년의 계획이여

定蹤 : 일정한 발자취
悠悠 : 근심하는 모양

## 15. 偶吟(우음)

〈南冥 曺植 남명 조식〉

人之愛正士 (인지애정사)
好虎皮相似 (호호피상사)
生前欲殺之 (생전욕살지)
死後方稱美 (사후방칭미)

사람들이 올바른 선비를 좋아하는 건
호랑이 가죽을 좋아하는 것과 비슷하네
살아있을 때에는 죽이려고 하다가
죽은 뒤에야 두루 아름답다고 칭찬한다네

欲殺 : 죽이려 함
稱美 : 아름답다고 함

人之愛正士
好虎皮相似
生前欲殺之
死後方稱美

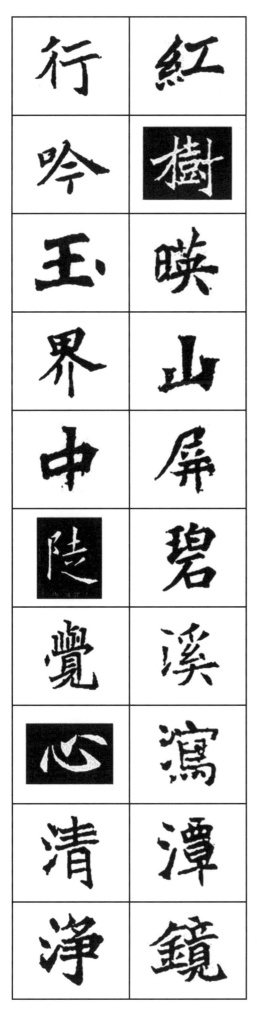

## 14. 大興洞(대흥동)
〈花潭 徐敬德 화담 서경덕〉

紅樹暎山屏 (홍수영산병)
碧溪瀉潭鏡 (벽계사담경)
行吟玉界中 (행음옥계중)
陡覺心淸淨 (두각심청정)

붉은 단풍은 산과 어울려 병풍이 되고
푸른 계곡물은 못으로 쏟아져 거울이 되네
아름다운 풍경 속을 거닐며 읊조리니
문득 마음이 맑아짐을 깨닫네

紅樹 : 단풍으로 물든 나무
碧溪 : 물빛이 매우 푸르게 보이는 맑은 시내
潭鏡 : 못의 수면
陡 : 갑자기
淸淨 : 맑고 깨끗함

## 13. 辛德優席上書此示意 (신덕우석상서차시의)
〈太眞 高淳 태진 고순〉

小閣春風靜 (소각춘풍정)
清談總有餘 (청담총유여)
聾人無一味 (농인무일미)
垂首獨看書 (수수독간서)

작은 누각에 봄바람은 잔잔한데
모두 여유롭게 맑은 얘기 나누네
귀머거리는 하나도 흥이 없으니
그저 고개 숙이고 혼자 책을 보네

總 : 온통, 모두
有餘 : 여유가 있다
聾人 : 귀머거리

小閣春風靜
清談總有餘
聾人無一味
垂首獨看書

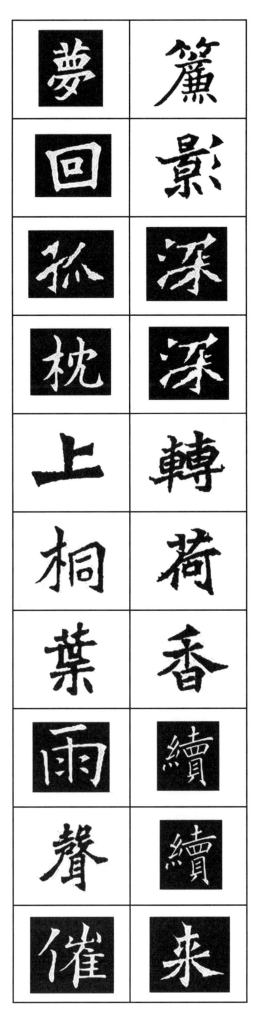

## 12. 睡起(수기)
〈四佳亭 徐居正 사가정 서거정〉

簾影深深轉 (렴영심심전)
荷香續續來 (하향속속래)
夢回孤枕上 (몽회고침상)
桐葉雨聲催 (동엽우성최)

발 그림자는 점점 깊숙이 들어오고
연꽃 향기는 끊임없이 풍겨 오네
혼자서 낮잠 자다 꿈을 깨어 보니
오동잎에 떨어지는 빗소리가 급하네

深深 : 깊숙이
催 : 재촉하다

## 11. 次子剛韻(차자강운)
〈春亭 卞季良 춘정 변계량〉

關門一室清 (관문일실청)
烏几淨橫經 (오궤정횡경)
纖月入林影 (섬월입림영)
孤燈終夜明 (고등종야명)

대문 닫힌 방은 깨끗하고
책상에는 정갈하게 놓인 경전
초승달 그림자 숲에 드리우고
외로운 등만 밤을 밝히고 있구나

烏几 : 옻칠한 책상
橫經 : 경전을 펼쳐놓다
纖月 : 초승달

| | |
|---|---|
| 纖 | 關 |
| 月 | 門 |
| 入 | 一 |
| 林 | 室 |
| 影 | 清 |
| 孤 | 烏 |
| 燈 | 几 |
| 終 | 淨 |
| 夜 | 橫 |
| 明 | 経 |

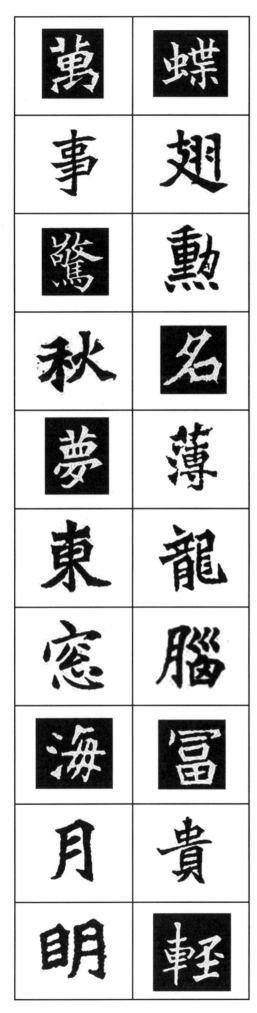

## 10. 絶句(절구)
〈襄烈 趙仁壁 양렬 조인벽〉

蝶翅勳名薄 (접시훈명박)
龍腦富貴輕 (용뇌부귀경)
萬事驚秋夢 (만사경추몽)
東窓海月明 (동창해월명)

공훈과 명성은 나비의 날개와 같아 얇고
부귀도 용뇌처럼 향기를 피워 가볍게 날아가네
세상만사 놀라 깨어보니 가을의 꿈에 지나지 않고
동창에는 바다에 뜬 달만이 밝구나

龍腦 : 용뇌수에서 추출한 향료이다
翅 : 날개 시

# 9. 卽事(즉사)

〈冶隱 吉再 야은 길재〉

盥水淸泉冷 (관수청천냉)
臨身茂樹高 (임신무수고)
冠童來問字 (관동래문자)
聊可與逍遙 (료가여소요)

맑고 차가운 샘물에 손을 씻고
무성하고 키 큰 나무를 마주하네
젊은이와 아이들 글을 배우러 오니
근근이 더불어 노닐 수 있어라

盥水 : 손을 씻음
冠童 : 어른과 아이
問字 : 남에게서 글자를 배움
逍遙 : 슬슬 거닐어 돌아다님
聊 : 귀울 료, 애오라지 료(요)
　　힘입다, 의지하다, 편안하다

盥 水 清 泉 冷 臨 身 茂 樹 髙

冠 童 来 問 字 聊 可 與 逍 遙

## 8. 村居(촌거)
〈陶隱 李崇仁 도은 이숭인〉

赤葉明村逕 (적엽명촌경)
清泉漱石根 (청천수석근)
地偏車馬少 (지편거마소)
山氣自黃昏 (산기자황혼)

붉은 잎은 마을 길 환히 비치고
맑은 샘은 돌부리를 씻어 주네.
사는 곳 외져 오가는 이 적어도
산 기운만 절로 땅거미가 지는구나.

赤葉 : 붉은 잎
逕 : 소로, 좁은 길
漱 : 양치질하다
偏 : 치우치다
山氣 : 산의 기운

# 7. 春雨(춘우)

〈圃隱 鄭夢周 포은 정몽주〉

春雨細不滴 (춘우세부적)
夜中微有聲 (야중미유성)
雪盡南溪漲 (설진남계창)
草芽多少生 (초아다소생)

봄비는 가늘어서 물방울 지지 않더니
밤중에 작은 소리가 나고
눈이 녹아 남쪽 시냇물이 불어났으니
새싹들이 얼마간 많이 돋아나겠네

細 : 가늘다, 작다
滴 : 방울져 떨어지다, 매우 작은 것을 비유
微 : 작다
盡 : 다하다
漲 : 물이 불어나다
芽 : 싹, 새싹, 싹이트다

| | |
|---|---|
| 雪 | 春 |
| 盡 | 雨 |
| 南 | 細 |
| 溪 | 不 |
| 漲 | 滴 |
| 草 | 夜 |
| 芽 | 中 |
| 多 | 微 |
| 少 | 有 |
| 生 | 聲 |

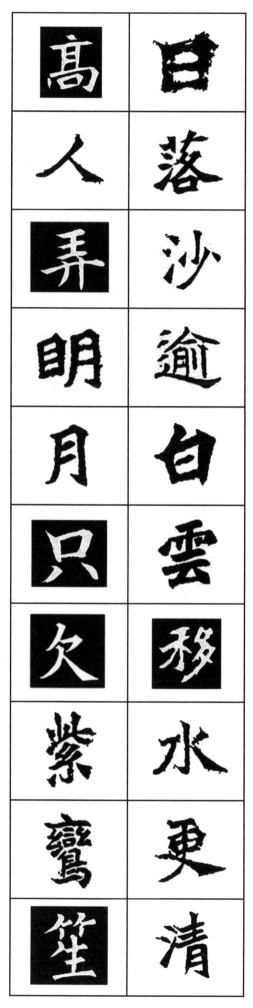

## 6. 漢浦弄月(한포농월)

〈牧隱 李穡 목은 이색〉

日落沙逾白 (일락사유백)
雲移水更淸 (운이수갱청)
高人弄明月 (고인농명월)
只欠紫鸞笙 (지흠자란생)

해가 지니 모래는 더욱더 희고
구름이 지나가니 물빛이 다시 맑구나
고매한 사람들이 밝은 달을 즐기나니
지금 이 시간에 피리 소리 없어 아쉽네

逾白 : 유난히 희다, 더욱 희다
弄月 : 달구경을 한다

# 5. 示諸子(시제자)
〈去塵 趙仁規 거진 조인규〉

事君當盡忠 (사군당진충)
遇物當至誠 (우물당지성)
願言勤夙夜 (원언근숙야)
無忝爾所生 (무첨이소생)

임금을 섬김에는 충성을 다하고
일을 처리할 때는 정성을 다하라
바라 건데 밤낮으로 부지런히 하여
부모에게 욕됨이 없게 하라

遇物 : 사물을 대하다
夙夜 : 이른 아침부터 깊은 밤까지
　　　조석으로, 새벽
忝 : 더럽히다, 욕되게 하다, 욕됨.
爾 : 너

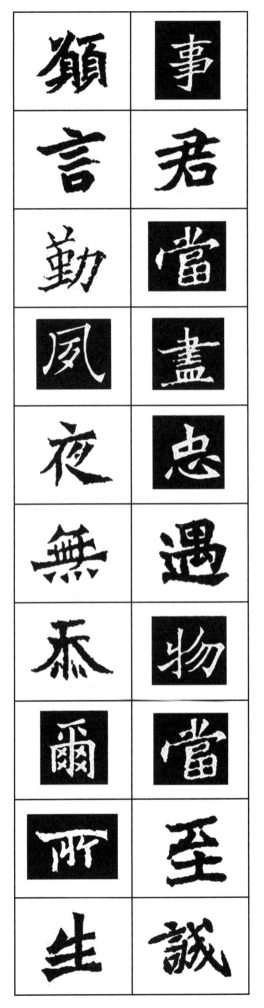

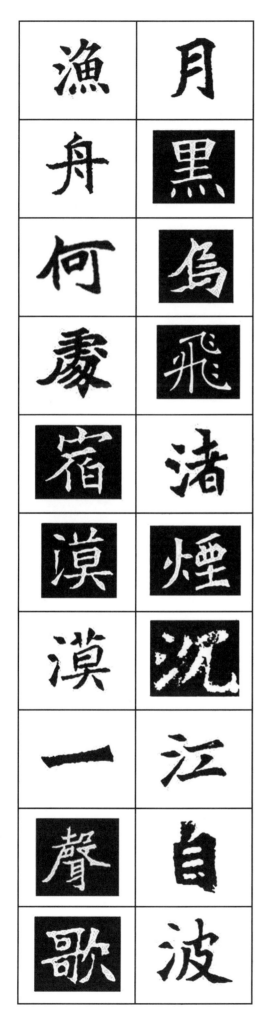

## 4. 江村夜興(강촌야흥)
〈石門 任奎 석문 임규〉

月黑烏飛渚 (월흑오비저)
烟沈江自波 (연침강자파)
漁舟何處宿 (어주하처숙)
漠漠一聲歌 (막막일성가)

달빛 어두운 물가에 까마귀 날고
안개 자욱한 강엔 물결이 이는구나
고깃배는 어디에 묵어갈까?
아득히 들려오는 한 가락 뱃노래 소리여

渚 : 물가, 모래 섬, 강 이름
烟=煙 : 연기, 산수에 끼이는 놀, 운무
沈 : 가라앉다, 빠지다, 막히다, 숨다, 깊다
　　　여기서는 '자욱하다'로 해석함
漠漠 : 넓고 아득한 모양

# 3. 山僧貪月色(산승탐월색)
〈白雲居士 李奎報 백운거사 이규보〉

山僧貪月色 (산승탐월색)
幷汲一瓶中 (병급일병중)
到寺方應覺 (도사방응각)
瓶傾月亦空 (병경월역공)

산속에 사는 스님이 달빛이 탐이나
물긷는 병에다 달을 함께 길었다네
절에 돌아오면 비로소 깨달으리라
병을 기울이면 달 또한 비게 됨을

山僧 : 산속에 사는 스님
幷汲 : 함께 긷다
瓶傾 : 병을 기울이다

山
僧
貪
月
色
幷
汲
一
瓶
中

到
寺
方
應
覺
瓶
傾
月
亦
空

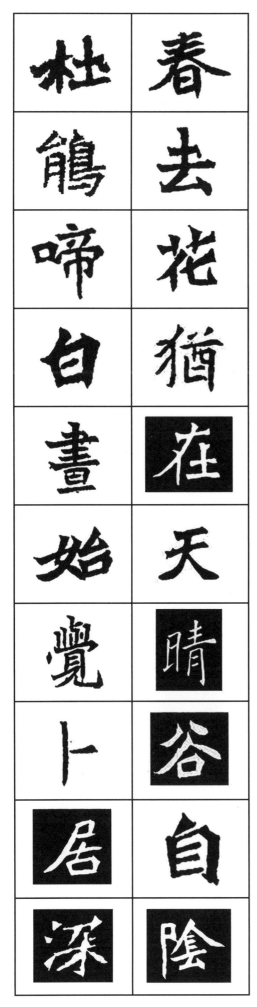

## 2. 山居(산거)
〈雙明齋 李仁老 쌍명재 이인로〉

春去花猶在 (춘거화유재)
天晴谷自陰 (천청곡자음)
杜鵑啼白晝 (두견제백주)
始覺卜居深 (시각복거심)

봄은 지났건만 꽃은 아직 남아 있고
하늘은 개었어도 골짜기는 어둑하구나
두견새 한낮에도 구슬피 우니
비로소 깨달음은  내가 깊은 산에 사는 것을

卜居 : 살만한 곳
白晝 : 대낮

# 1. 秋夜雨中(추야우중)
〈孤雲 崔致遠 고운 최치원〉

秋風唯苦吟 (추풍유고음)
世路少知音 (세로소지음)
窓外三更雨 (창외삼경우)
燈前萬里心 (등전만리심)

가을바람에 괴로워 읊조리는데
세상에 이를 알아주는 이 적고
창밖에선 밤 깊도록 비가 내리니
등불 앞 마음은 만 리 밖에 있구나

孤吟 : 괴로워 읊음
世路 : 세상을 의미하는 말
知音 : 자기 뜻을 알아주는 친구
三更 : 밤 11시~새벽 1시, 한밤중
萬里心 : 아득히 먼 곳에 있는 마음

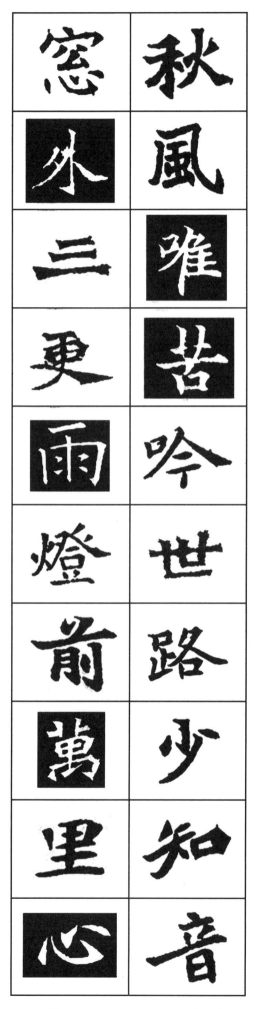

# 目次

# 目次

# 目次

# 目次

# 韓國 漢詩 오언절구 127首 集字本을 펴내며

漢字書藝를 공부하면서 작품에 臨할 때면 언제나 書體字典에서 集字를 해야만 作品을
쓸 수 있는 어려움을 느끼곤 했다.

현재까지 刊行된 教材들을 보면 千字文등을 원고로 하여 集字한 책들이 많고 千字文이나
각종 文集類로 出刊된 책들도 대부분 近代 書藝家가 쓴 肉筆本으로 著者 個人의 趣向을
가미한 부분이 없지 않음을 볼 수 있었다.

漢字書藝 공부는 가장 먼저 臨書를 기본으로 하고 書法을 알기 위해 중국의 碑文을 臨書
하고 그 後 그를 바탕으로 漢詩나 名言名句를 漢字書體로 쓰기 위함일 것이다.

그리하여 본 教書에서는 中國 魏晉南北朝 時代의 楷書를 최대한 拔萃하여 集字 하였으며
찾을 수 없는 글자는 각종 서체 웹이나 中國 書體 資料를 활용하여 韓國 漢詩 127首를
集字해 創作의 단계나 지도자의 체본 작업에 도움을 주고자 集字本을 펴내게 되었다.

漢字書藝를 학습함에 中國의 碑文만을 수련할 수 없음을 느껴 본 教書를 펴내어 漢詩를
작업함에 많은 도움이 되었으면 하는 바이다.

2023년　　6월　　　編著 孫 根 植

韓國 漢詩 127首 오언절구 해서(楷書)

# 韓國漢詩集字

編著・十五齋 孫根植

梨花文化出版社